纹样之美

中国传统经典纹样

样美

速 | 查 | 手 | 册

红糖美学　著

北京大学出版社

PEKING UNIVERSITY PRESS

前言

重塑经典纹样

　　海内外各大博物馆常常珍藏精美的中国国宝。这些国宝上的纹样含义广泛、历史悠久，形式多样，蕴含着深厚的文化传承。我们应该继承、发扬并深入研究这些文化。如今，年轻人对中国传统文化的热爱日益增长，他们渴望了解纹样中的故事和纹样的发展历程。因此，我们立志以更深入、更精彩的方式解读传统纹样的样式、文化和设计。我们的目标是为那些热衷于中国传统美学的读者和设计师提供更清晰的纹样展示和文化讲解。

纹样的发展

　　中国传统纹样拥有悠久的历史，延续了5000年，代代相传，每个时代都展现出了独特的风格。这些纹样不仅传承了中华民族的特色，还展示了各个时期的独特之处。作为中国传统装饰的重要元素，纹样得到了广泛应用。

　　自古以来，人们就通过图腾形象（如鸟和蛇）来表达信仰和情感，这些图腾以纹饰的方式存在于生活中。随着彩陶时代的到来，人们开始在陶器上进行艺术创作，赋予其美感。这一时期的纹饰主要包括几何纹、绳纹、水波纹、锯齿纹等简洁的图案。随着青铜时代的发展，纹饰的整体风格发生了变化，从彩陶时代的活泼转向了神秘和庄重。其中饕餮纹成为最具代表性的纹样。随着经济文化的繁荣，隋唐时期纹样出现了许多新变化，大量寓意吉祥的图案涌现，如敦煌藻井、宝相花、莲花等，这一时期的纹样具有极强的代表性。纹样的发展延续至宋

元明清时期，尤其是明清两代。传统的祥瑞思想逐渐演变为世俗观念，如吉祥如意、福禄寿、富贵等。纹样的设计变得更加精致、华丽，色彩鲜艳。设计逐渐趋于规范和定型，体现了"纹必有意，意必吉祥"的特点。

本书特点

《纹样之美：中国传统经典纹样速查手册》中含有大量的纹样展示，并且对主体纹样进行了介绍和讲解，分析了各个时期纹样的演变过程。此外，书中还展示了纹样在织物、瓷器、民间手工艺品等领域中的应用，从中挖掘纹样文化的艺术特点，探究其中的历史底蕴和文化内涵，给热爱传统文化的人士提供文化解读和设计参考。

本书按照几何、植物、瑞兽、飞鸟、动物、人物等主题分类整理，共展示了360多幅精美的纹样图案及边饰。这些纹样经过精心绘制，以高清形式呈现在书上。每个图案在书中都以平铺完整图或文物形状、构成元素、色值的方式呈现，使读者能够全面、清晰地了解纹样的特点。

诚恳申明

关于色值的问题，由于目前国内还没有相对权威的色谱，所以在颜色的定义上可能会出现偏差。关于插图名称的问题，由于纹样插图灵感来源于文物，所以个别插图并非文物的完全复原图样，意在展示纹样。本书内容丰富、图文精美，一图一文皆为精心编撰。在创作过程中，我们在尊重传统文化的基础上融入了现代设计思维，对纹样的颜色和构图进行了一些新的创新，也对参考文物做了一些处理，为古老的文化注入年轻的活力，使其以崭新的形式呈现在读者眼前。对于本书所涉及的内容，我们始终保持着虚心听取意见的态度，欢迎读者与我们联系，共同探求中华之美。

最后，愿此书为您打开新一扇了解中国传统文化的窗口，也祝您读完本书能有所收获。

温馨提示

本书附赠了纹样绘制源文件等下载资源，读者可扫描"博雅读书社"二维码，关注微信公众号，输入本书77页资源下载码，根据提示获取。也可扫描"红糖美学客服"二维码，添加客服，回复"纹样之美"，获得本书相关资源。

博雅读书社　　　　红糖美学客服

目录

第一章

纹样简史

WEN YANG JIAN SHI

新石器时代的纹样特点

中国传统纹样起源于原始社会时期。在原始社会向阶级社会过渡的新石器时代，中国原始农业和畜牧业初步发展，陶器、玉器、编织物等被创造了出来。这一时期的纹样反映了先民们在长期的农业劳动和渔猎生活中对美的认知和创造，他们以彩绘、拍印、镶嵌、雕刻等装饰技法在陶器、玉器等载体上创作的纹样，整体风格质朴、简约、明快，已具有变化统一、对比和谐、对称平衡等艺术特征。

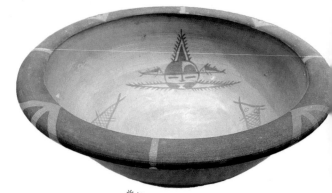

半坡 人面鱼纹彩陶盆

这一时期的纹样多为点、线、面组成的几何纹，也有动物纹、植物纹和人物纹，涉及黄河流域、长江流域、东南地区等多个地区。在黄河流域的代表仰韶文化（半坡、庙底沟是其早、中期的代表）遗址中出土的彩陶器残片上，可见清晰的人面鱼纹、几何纹等。

庙底沟 几何纹彩陶

马家窑 青蛙纹彩绘罐

在仰韶文化庙底沟类型向西发展形成的马家窑文化遗址中出土的彩陶器上，可见生动活泼的蛙纹。而长江流域河姆渡文化和良渚文化的木胎漆器、东南地区石峡文化和昙石山文化的玉器等也都具备以纹样装饰的特征，不同地域和文化对应的纹样各具特色。新石器时代是我国装饰文化的开创和奠基时期，这一时期纹样艺术的萌芽和演进为其后续发展提供了必要条件。

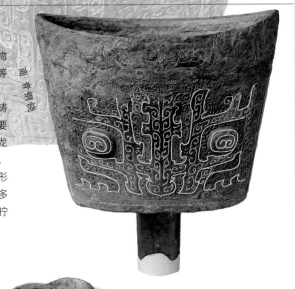

商周时期的纹样以动物纹、几何纹和人物纹为主，多装饰在青铜器、玉器、漆器等器物上。商代时，原始瓷器出现，农业、畜牧业、手工业等发展较快，以青铜铸造业为最——青铜器是当时纹样的主要载体。这一时期的动物纹有兽面纹、夔龙纹、凤纹、鸟纹等，几何纹多用于衬托，人物纹则多描绘神、鬼、巫、祖先等形象。这些纹样与王权、神权结合紧密，多呈夸张变形的图案型，整体风格神秘狞厉、深沉浑厚，带有图腾色彩。

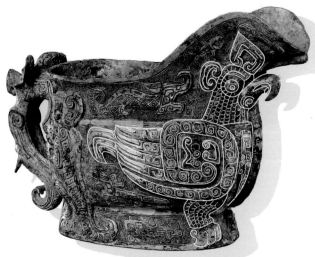

商 青铜觥

西周 青铜觯

西周时期，经济有了更大的发展，手工业分工细、种类多，漆器和原始瓷器制作工艺进步很大，建筑用瓦和铁器的出现令纹样的载体得以拓宽。西周时期纹样风格初期模仿商代，后期趋于简洁疏晰、粗壮有力，盛行窃曲纹、环带纹等；而兽面纹在夸张变形的基础上更富秩序和韵律，与当时社会提倡的礼制观念相符合；装饰技法也更为精细和多样。商周时期是我国装饰文化的发展和多样化时期，为其后纹样艺术的发展壮大创造了艺术源泉。

春秋战国时期的纹样特点

春秋战国时期，纹样主题逐渐转向现实生活。春秋时期，新型装饰技法的出现令青铜器上的纹样愈加工整、紧密和细致。而随着铁制生产工具的推广，青铜器的地位逐渐下降，陶器、漆器、玉器、铁器上纹样的式样日益丰富，且更多地体现了实用性和审美性，比二方连续更为复杂的四方连续成了纹样的主要构图形式之一；装饰技法有雕刻、铸造、绘画等。这一时期纹样的整体风格趋于凝练和程式化，各种被赋予象征意义的动物纹盛行，如蟠螭纹、蟠虺纹（又称"蛇纹"）等。

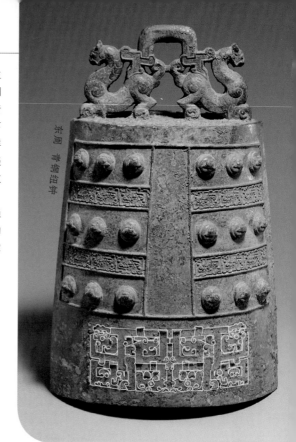

东周 青铜编钟

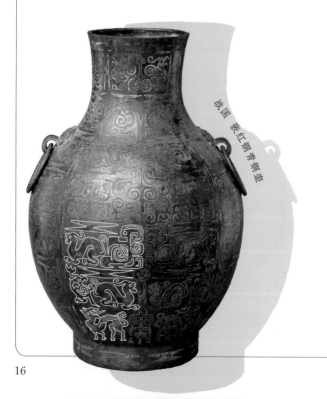

战国 错红铜青铜壶

战国时期的纹样较春秋时期更为复杂，涉及青铜器、漆器、织物、建筑等领域，各诸侯国风格独具，比如秦国的简洁、楚国的繁复等。随着丝绸在民间的普及，以及织、染、绣工艺的空前发展，织物纹样除了几何纹，还新增了绮杯纹、龙凤纹等。这一时期的纹样气韵灵动，流畅而富于动感的曲线型构图较为流行。除了动物纹，还有展示日常生活场景的人物纹，如狩猎纹等。春秋战国时期的纹样艺术可谓百花齐放，各种式样和装饰技法齐备，对后世影响甚为深远。

唐　敦煌壁画 320 窟

战国后至隋唐五代这段时期，纹样艺术持续发展。秦代完成了对各地纹样的统一工作。两汉时期，随着社会经济的发展和丝绸之路的开辟与兴盛，手工业进步显著，纹样式样和装饰技法日趋多样，细腻度和立体感增强，整体风格大气而细腻。魏晋南北朝时期，受佛教文化和民族融合的影响，具有佛教或异域气息的纹样盛行，整体风格豪爽精巧。

唐　十二生肖金杯

隋唐时期，国力强盛，手工业分工细密，装饰技法丰富而精良。隋代综合了汉代之后各地区的纹样。唐代则在前朝基础上吸收了其他族群的成就，迎来了纹样艺术的辉煌年代，涌现了大量新颖而生动的作品。盛唐时的纹样整体风格豪迈壮美、雍容华贵，极具大国风范。纹样主题方面，佛教内容仍占据重要地位，中唐之后花卉逐渐成为主流。唐末五代时期，纹样艺术相对衰落。

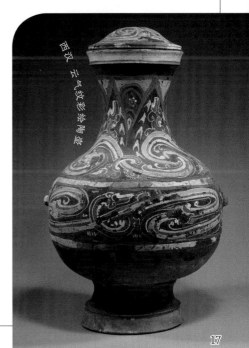

西汉　云气纹彩绘陶壶

17

宋元时期的纹样特点

宋元时期是纹样艺术发展的重要阶段。宋代纹样受文人文化和道教影响，注重体现人对生活和自然中神秘事物的审美、感悟和探索，题材以花鸟为主，人物、山水等为辅。纹样整体风格在自然、精致之余趋向纤柔，反映了当时"重文轻武"的政策与日趋衰弱的国势。得益于农业、商业和手工业的发展，尤其是瓷器釉下彩绘和刺绣工艺的显著进步，使宋代纹样在诸多装饰领域中应用广泛，其中被誉为"锦绣之冠"的宋锦多以满地规矩几何纹为特色，构图繁复，配色典雅。

北宋 耀州窑青瓷刻刻花凤纹提梁壶

元代社会经济不振，但官营手工业较为发达，且对外贸易有一定发展，因此这一时期的纹样艺术融合了汉族、蒙古族及阿拉伯地区的文化元素，多带有佛教意味，并呈现出两极化的态势——统治阶层所用的纹样富丽奢华，民间纹样则简朴甚至粗陋。元代瓷器领域的新成就——青花和釉里红装饰技法带动了纹样艺术的发展，元青花上的纹样以层次多而不乱著称。

北宋 牡丹纹罐花瓶

元 荷花池纹瓶

明 景德镇窑花石锦鸡纹罐

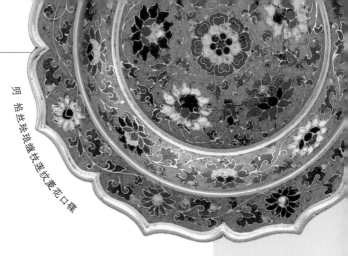

明 掐丝珐琅缠枝莲纹菱花口碟

中国传统纹样艺术于明清时期发展到了顶峰。明代社会经济整体安定繁荣，对外贸易扩大，手工业发达，尤其是纺织和陶瓷等领域，"改机"极大地提高了织物生产效率，青花瓷、五彩瓷、景泰蓝、剔红器等工艺精品频出。社会和工艺的进步促使明代纹样向敦健、精纯的写实绘画风格发展。同时受吉祥文化的影响，寓意美好的吉祥纹样盛行。纹样设计趋于定型化和规格化。

<div style="vertical">

明清时期的纹样特点

</div>

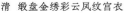

清 缎盘金绣彩云凤纹官衣

清代纹样在高度集中的皇权统治及满、蒙和汉族文化的多重影响下，集历代之大成并独具特色，整体风格趋向繁缛、富丽，亦讲求仿古，且宫廷、民间风格差异明显，尤以康熙、雍正、乾隆三朝为最。清代时各类装饰技法愈发成熟，绘画式纹样逐渐占据主导地位。纹样应用领域和题材空前广泛，其中吉祥纹样极度盛行，达到了"图必有意，意必吉祥"的程度。

明 永乐款剔红花卉纹葵瓣式盏托

中国传统纹样是反映中国传统文化、艺术、历史和社会变迁的重要窗口，因为无论是纹样的造型、结构还是内涵、寓意，抑或是应用领域和流行程度，都受到了这些元素的深刻影响。一些纹样风光一时无两，但随着某一历史时期的结束而没落，如飞天纹。另一些纹样则"花期"很长，而且随着朝代更迭不断演进，总能焕发出新的生机和活力，如龙纹。后者在不同朝代通常呈现出独特而鲜明的艺术特色与时代风格。

最早的龙纹：红山文化（与仰韶文化同时期）玉雕龙，猪首蛇身，造型简约优美。

龙纹的演变

商代出现夔龙纹：夔龙纹中的夔龙头部较大，肢体似无肢爪的爬行动物，有古拙之美。

秦汉时期常见的蟠螭纹：蟠螭纹中的螭龙较战国时尾部多出两个卷纹；整体似无鳞甲的走兽。

唐代的龙纹：龙纹的标准形态逐渐确立，龙的头部细长，体形丰满，气势昂扬。

五代时期的龙纹：龙纹的形态近似前朝，细颈长鬣，身体柔韧，多作飞腾状，动感十足。

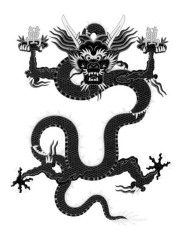

明清时期的龙纹：五爪龙纹成为皇帝的专用纹样，威猛华贵，式样众多，且高度规格化。

商周时期的凤纹：凤纹的构图起初多为方形，后多为曲线形；凤鸟高冠圆目，肃穆神秘。

战国时期的凤纹：凤纹具象化，常见双凤纹；凤鸟秀眼修颈，长腿长尾，身姿轻盈。

秦汉时期的凤纹：凤纹的图腾色彩完全消失；凤鸟的姿态更为生动，造型更有张力。

唐代的凤纹：凤纹明朗大气且式样丰富，如立凤、花凤等；凤鸟形象丰满灵动。

宋元时期的凤纹：宋代凤纹清秀柔美，情趣高雅，常见飞凤纹；元代凤纹风格多样。

明代的凤纹：凤纹基本定型，更多与皇权结合；凤鸟多大头细颈，凤尾飘动。

清代的凤纹：凤纹华贵绚丽，式样丰富，多与花卉纹等组合，彰显皇家气派。

魏晋南北朝时期的宝相花纹前身：多元文化的融合发展催生了宝相花纹，佛教文化中的莲纹是其前身之一。

隋唐敦煌壁画中的宝相花纹：宝相花纹初步成形，花瓣多为侧卷瓣，呈多层对称结构，造型流畅。

唐代的宝相花纹：宝相花纹的结构饱满、选型夸张，用色厚重、富丽；云曲瓣开始出现。

辽代的宝相花纹：宝相花纹变得规整而简约，风格粗犷，常与动物纹相结合。

明代的宝相花纹：宝相花纹的式样相对简单，题材趋向日常化，常与缠枝纹等组合。

清代的宝相花纹：宝相花纹的风格华丽、精细、烦琐，式样多变，被赋予了更多吉祥寓意。

汉代的缠枝纹：有云气纹和动物纹特点的、"S"形结构明显的缠枝纹雏形诞生。

北齐的缠枝纹：本土缠枝纹雏形与随佛教传入并本土化的忍冬纹融合，催生了缠枝纹的重要原型之一——卷草纹。

唐代的敦煌缠枝纹：随着卷草纹由藤蔓式发展出阔叶大花式，缠枝纹的形态逐渐固定；风格明丽舒展。

宋代的缠枝纹：缠枝纹"花大叶小"的形式稳定下来；风格内敛精致，注重写实和意境表达。

元代的缠枝纹：缠枝纹在继承唐宋时期缠枝纹形态的基础上，风格转向浑厚粗犷，花头通常十分丰硕饱满。

明代的缠枝纹：缠枝纹的式样丰富，逐渐规格化，装饰性和寓意增强；以西番莲为主题的缠枝纹兴起。

清代的缠枝纹：缠枝纹的风格精细繁缛，花头分瓣很细；常与其他纹样构成寓意吉祥的组合纹。

云纹
回纹
盘肠纹
锁子纹
万字纹
方胜纹
龟背纹
如意纹
八达晕纹

第二章

JI HE WU YU

几何物语

云纹

● 笛色　　38-49-91-0　　178-138-47

● 黑紫　　75-89-88-71　　37-11-10

● 绛红　　28-95-91-0　　199-42-42

● 槑黄色　12-6-73-0　　243-233-87

朵云纹

如意云纹

叠云纹

介绍

农耕文明时代，云和雨决定着农作物的收成，因此古人对云心存敬畏。云纹是用线条表现卷曲起伏的云的纹样，其造型柔美流畅、富于动感，寓意美好吉祥、高升如意——因"云"与"运"音近。云纹是少数贯穿中国历史的纹样，在春秋战国及之前的时期常见于瓦当和青铜器上，在秦、汉、魏时期常见于织物和漆器上，在隋唐及之后的时期常见于瓷器、织物和家具上。

结构

云纹历经数千年，演变出众多式样。春秋战国时期的勾云纹由两端同向内卷的线条构成，造型十分简约；卷云纹则是由卷曲的线条构成的涡形云纹（即"云头"），常被用作主体纹样；汉代的云气纹在卷云纹的基础上添加了"云尾"，飘逸舒展，形似羽毛，并于魏晋南北朝时期衍生出朵云纹——将"云头"和"云尾"更加自然和谐地组合起来，其在隋唐时期得到发展和流行；宋元时期的云纹以朵云纹和如意云纹（呈弯曲回头状的如意造型）为主；明清时期盛行由多个云朵构成的团云纹，和以面状展开，颇为繁杂的叠云纹。

西汉 彩绘双层九子漆奁 （奁盖）

此梳妆奁分上下两层，盖顶、外壁、上层中间隔板上下两面的中心部分等处以油彩绘制的云气纹流
转回旋，既互相协调又互相牵制，配以对比强烈的色彩，寓意吉祥兴旺，永不止息。

27

变形云纹

西汉时期的云纹除了"长"出"云尾"，式样也愈发多变。西汉女子曲裾的面料之一——绢地"长寿绣"最常使用变形云纹。纹样由各色丝线以锁绣针法在绢上绣出，粗看是朵朵拖着长尾的祥云在漫卷奔腾，细看似有茱萸（一种益草，古人认为佩之可辟邪去灾）、凤鸟等吉祥生物显现云中，寓意康宁长寿、吉祥如意。纹样整体古拙抽象，颇具神秘浪漫色彩。

西汉 绢地"长寿绣"丝绵袍

宽黄	8-0-65-0	255-255-102
朱红	0-74-77-0	255-102-51
朱檫	45-91-84-11	153-51-51

连锁卷云纹　　　　　　　　　　　　　● 青腆　● 玉红

云头十字纹　　　　　　　　● 碧落　● 玫瑰紫　● 欧碧

变饰云气纹　　　　　　　　　● 二绿　● 花青　● 缃色

纹样图案

云气走兽纹　　　● 景泰蓝　● 银朱

四合云龙纹　　　● 象牙黄　● 丹腆　● 茧色

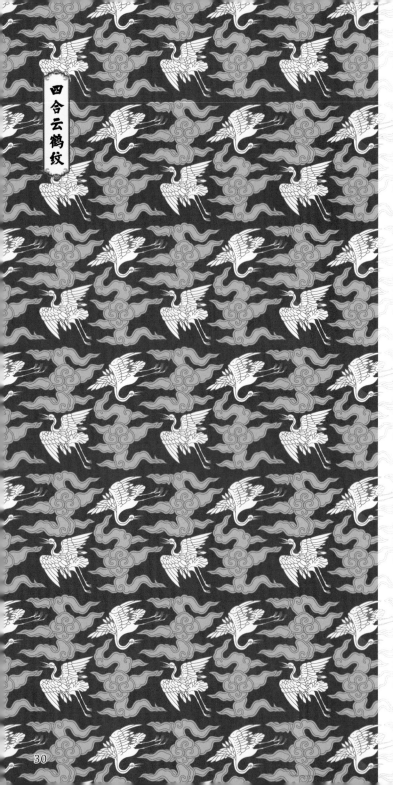

四合云鹤纹

明代时，用于服饰、织物等的云纹常与鹤纹搭配，表达对长寿和隐逸自由的向往。该主题纹样源自女子大袖长衫所用面料，式样为在以四方连续排列的四合如意云纹之间饰以昂首和俯身两种姿态的翔鹤。四合如意云纹在明代又称为"骨朵云"，由四合如意纹与其四周的云纹组成。其中云纹又可分为弯曲飘逸的飞云和条状或带状的流云两种，此纹样中为飞云。

明 云鹤纹织金妆花缎

● 黄果留　10-24-67-0　　245-204-99

● 紫瓯　　50-71-78-12　　140-87-63

● 棕绿　　53-53-95-4　　142-119-48

纹样边饰

连续云头纹　　　　　　　　　　　　　　　　　　　　　　　　　● 松花黄　● 绀紫

卷云纹　　　　　　　　　　　　　　　　　　　　　　　　　● 蓝　● 青翠　● 蛋黄

云头边饰纹　　　　　　　　　　　　　　　　　　　　　　　　　● 牙色　● 青碧　● 牡丹红

纹样图案

缠枝如意云纹　　● 青冥　● 缥色　● 绀蓝　　　　四合如意云纹　　● 缃色　● 景泰蓝　● 紫薄汗

回纹

● 群青　95-88-28-0　　39-59-126
　淡青　17-4-4-0　　　221-235-243
● 品月　63-33-15-0　　105-155-196

介绍

最早的回纹由云雷纹演变而来，始见于新石器时代的陶器上。回纹形似连续排布的"回"字，寓意吉祥永久，民间也将其称作"富贵不断头"。回纹在商周时期主要用作青铜器的地纹（主体纹样周围的细小纹样，令主体纹样看上去仿佛位于其上），自唐代起成为重要的辅助纹样之一，于两宋时期盛行，于明清时期再度流行，被广泛应用于织物、器物、家具和建筑装饰等领域。

结构

回纹的单位纹样是以自中心向外旋转延展的线条构成的几何形，多个单位纹样连续排布，构成回纹。其中作圆形连续排布者称为"云"纹，作方形连续排布者称为"雷"纹。回纹的单位纹样有3种排列方式：间断排列、连续不断的带状排列和一正一反相连成对排列，后者构成的回纹俗称"对对回纹"。回纹的单位纹样结构十分简单，但其曲折连绵、简洁规整却又变化丰富的视觉效果令其具有极强的装饰性，既可作为辅助纹样烘托或分隔主体纹样，又可作为边饰或地纹，比如传统织锦"回回锦"上的地纹就是以四方连续的方式展开的回纹。

单位纹样间断排列回纹

单位纹样带状排列回纹

对对回纹

清 青花回纹双耳盖豆

此器伞形盖，鼓腹，台阶形足，器身以白釉衬底，青花装饰——顶部、
颈部和腹部环饰回纹，用作主体纹样；辅以下腹部柔美流畅的如意云头
纹，寓意吉祥如意、富贵绵延。纹样整体严谨而不失活力。

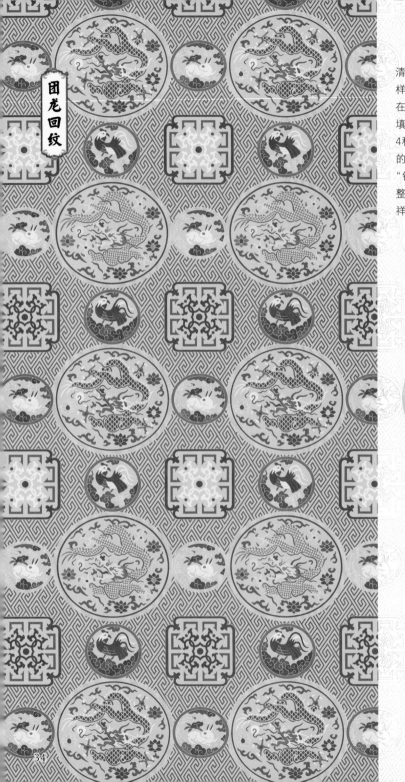

团
龙
回
纹

清代时，回纹常被用作织物的地纹。该主题纹样源自清代康熙时期官员袍服所用的回纹锦，在满布回纹的一个个或圆或方的光洁空地内，填以象征吉祥、智慧的四爪龙、夔龙、鸡和兔4种团状纹样，与作为地纹的回纹形成了鲜明的主次、疏密与虚实对比。这种装饰形式称作"锦地开光"，在瓷器领域中最为常见。纹样整体布局完满，造型精美，色彩艳丽，意蕴祥和。

清　浅绿色地团龙回纹锦

● 橄榄灰	18-0-35-50	136-147-116	
● 黛蓝	90-75-45-40	24-51-79	
● 芽色	0-30-70-50	155-120-51	
● 沙棕	32-66-83-0	191-111-58	
● 芦灰	10-0-20-25	195-202-181	

纹样边饰

如意连续回纹
● 揉蓝 ● 北紫

牡丹回纹
● 群青 ● 雪青

四合如意回纹
● 紫苑 ● 缥色 ● 十样锦

纹样图案

团龙万字回纹
● 苍黄 ● 赭石 ● 麒麟

螭龙兽面回纹
● 群青 ● 欧碧 ● 玉红

盘肠纹

方形盘肠纹

圆形盘肠纹

介绍

盘肠纹也称为"百吉纹""盘长纹"——盘肠又称为吉祥结，是"佛家八宝"之一，以首尾相连、盘曲环绕的绳结表示佛法回环贯彻。据考证，盘肠纹的前身是宋元之前出现的绳结纹饰，宋代起其形态逐渐固定下来，早期寓意源远流长、佛法无边，后引申为子孙绵延、世代吉祥，明清时期大量出现于织物、瓷器、家具、建筑装饰等领域。现今流行的中国结就是由其演变而来的。

结构

盘肠纹虽仅由一根线条构成，但婉转连绵，线条穿插形成的小空间的形状和大小并非一成不变，而是讲究疏密、节奏和韵律，加上较为规则的外轮廓，极富形式美和装饰感。盘肠纹的结构有两大特点：一是"连续"——线条循环缠绕，没有中断之处，将其拉直就是一条连续的直线；二是"对称"——其视觉形象的各组成部分均可沿中轴线分为相等的两部分，这与古人的审美观念十分契合。盘肠纹按外轮廓的形状可分为方形、圆形、自由形（盘肠纹与其他吉祥纹样的结合）等。

自由形盘肠纹

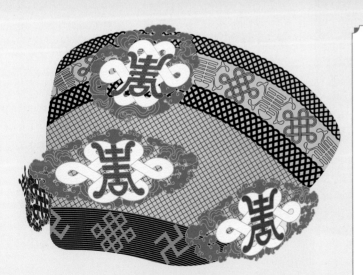

清 点翠珊瑚穿米珠盘肠纹钿子

● 女贞黄	10-17-58-0	243-217-124	
● 天蓝	83-48-12-0	20-122-186	
● 朱孔阳	10-87-82-0	231-66-47	
● 浅软翠	77-24-29-0	93-155-118	
● 漆黑	91-88-71-61	20-23-34	

此顶钿子属于半钿，使用传统的点翠工艺装饰。钿子正面4块钿花上由小颗米珠串连成的盘肠纹十分醒目，钿胎的头围和口沿处也以丝线编织出盘肠纹，辅以寿字纹、万字纹等，寓意福寿吉祥。

纹样边饰

朵花盘肠纹　　　　　　　　　　　　　○ 女贞黄　● 长春　○ 雪青

龟背盘肠纹　　　　　　　　　　　　　● 宝石蓝　○ 银鼠灰

纹样图案

龟背八宝盘肠纹　　● 玉子黄　● 深毛蓝　● 海棠红

金鱼盘肠纹　　○ 梅粉　● 海蓝　● 沙棕

万字梅花盘肠纹　　　　　　　　　　　　　　　　　　　　　　● 麒麟　● 笛色

福寿盘肠纹　　　　　　　　　　　　　　　　　　　● 碧色　● 石绿　● 鸳儿

纹样图案

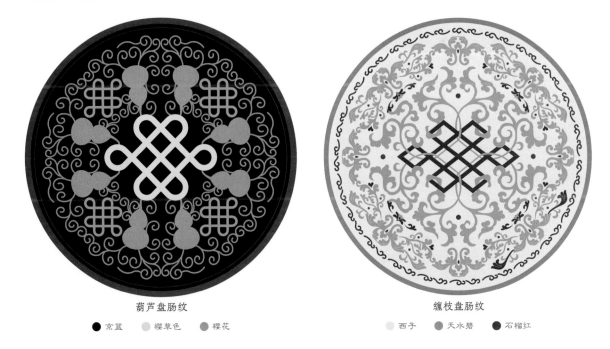

葫芦盘肠纹　　　　　　　　　　　　缠枝盘肠纹

● 京蓝　● 樱草色　● 樱花　　　　● 西子　● 天水碧　● 石榴红

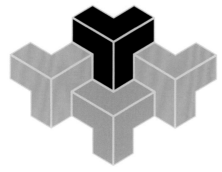

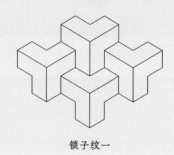

锁子纹一

锁子纹二

锁子纹三

介绍

锁子纹呈由浅弧形组成的"人"字形结构，形似锁子甲表面的纹路。锁子甲是冷兵器时代铠甲中的极品，于不晚于三国时期由西域传入中国，通常由铁丝或铁环套扣缀合成衣状，弓箭和利刃难以穿透。锁子纹寓意坚韧牢固、联结不断、天长地久、凛然正气，常用作织物或建筑装饰中的地纹。在明清时期的织锦中，锁子纹、回纹、万字纹等常作为地纹穿插使用。

结构

锁子纹中，"人"字形单位纹样以四方连续的方式展开，多个单位纹样紧密贴合、连缀，相互拱护，层层叠压，视觉效果规整细密。由于多个"人"字形元素连接起来后近似一个个三角连环相扣，形如锁链，因此锁子纹又名"琐纹"（"琐"意为"连"）。锁子纹是最具勇士气概的纹样之一，织或绘有锁子纹的物品或建筑多用于仪仗等严肃或隆重的场合。

清 金嵌宝石朝冠耳炉

●	青白	42-4-37-0	162-211-181
●	昏黄	26-41-74-0	204-161-82
●	景泰蓝	84-66-8-0	55-93-169
●	牡丹红	21-96-40-0	212-27-101

此炉的盖、耳、足、座均以金花丝嵌宝石和绿松石制成，炉身满镶以绿松石制成、以金片相隔的锁子纹构件，其中心亦嵌宝石，辅以同样材质的回纹构件，寓意吉祥绵延、富贵不断；整器金碧辉煌。

夔龙朵花锁子纹

锁子纹用作织物的地纹时，可以很好地衬托主体纹样。该主题纹样源自明代织锦，以地纹形式出现的锁子纹中，细小而规整的"人"字形元素紧密交错排列，极具立体感；圆形和花瓣形锦地开光，前者内饰夔龙纹——夔龙后半部身躯化作卷曲盘绕的花枝状，装饰性很强；后者中心饰圆形几何纹作为花心，构成朵花（没有枝条的圆形花朵）。纹样整体庄重而不失灵动，寓意尊贵绵长。

明 蓝色地团夔龙朵花锁子纹锦

●	松花	7-23-61-0	247-208-113
●	柳色	53-9-95-0	139-191-45
●	湛蓝	62-17-10-0	96-180-222
●	麒麟	98-95-52-26	26-39-78

纹样边饰

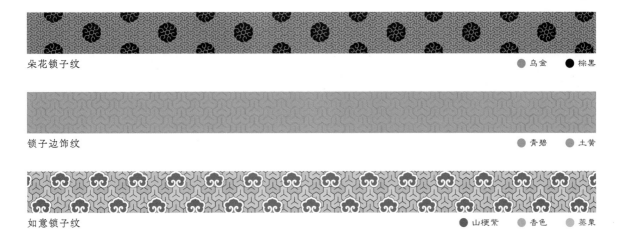

朵花锁子纹　　　　　　　　　　　　　　　　　　● 乌金　● 棕黑

锁子边饰纹　　　　　　　　　　　　　　　　　　● 青碧　● 土黄

如意锁子纹　　　　　　　　　　　　● 山梗紫　● 香色　● 蒸栗

纹样图案

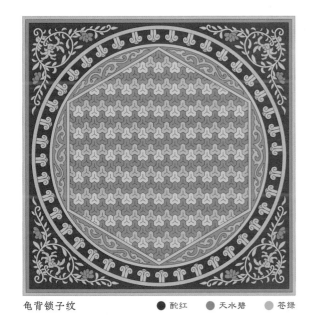

龟背锁子纹　　　● 酡红　● 天水碧　● 苍绿

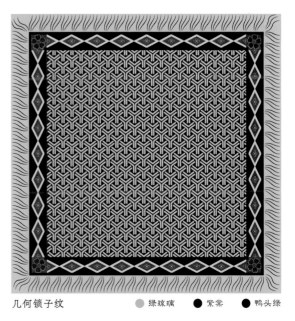

几何锁子纹　　　● 绿琉璃　● 紫棠　● 鸭头绿

	朱磲	8-73-65-0	236-104-79
	藏蓝	99-92-24-0	23-51-122
	菪蓝	62-28-15-0	105-163-201
	洛神珠	37-94-100-3	179-47-34
	欧碧	37-9-54-0	181-208-141

介绍

万字纹以"卍"形或"卐"形为单位纹样。"卍"和"卐"是非常古老的符号，在古印度、波斯和中国等地均有出现，象征太阳、永恒、美好等。佛教中右旋的"卐"代表内心的沉思，左旋的"卍"代表对外通向四方，二者经常互用。唐代武则天统治时期，二者被纳入汉字，统一写作"卍"，读作"万"，意为"吉祥之所集"。万字纹常被用作边饰或地纹，使用"卍"形或"卐"形均可。

结构

万字纹由两条相交的折线组成，结构方正规整，兼具形式美和意蕴美，而且无论将其旋转90度还是180度，其形态不变，因此适用于各种装饰部位，尤其是边角处。唐代之后的万字纹引申出了辟邪趋吉、福寿安康等吉祥寓意，常以四端向外延伸或以四方连续的方式展开，前者连续反复组成的纹样称为"万字曲水纹"，寓意绵长不断；后者也称为"万字锦"，寓意吉祥绵长、万福万寿等，并于明清时期风靡全国，大量应用于器物、织物、家具、建筑装饰等领域。万字纹也常与葫芦纹、回纹等构成结构更灵活多变、寓意更丰富的组合纹。

基础型万字纹

万字曲水纹

万字回纹

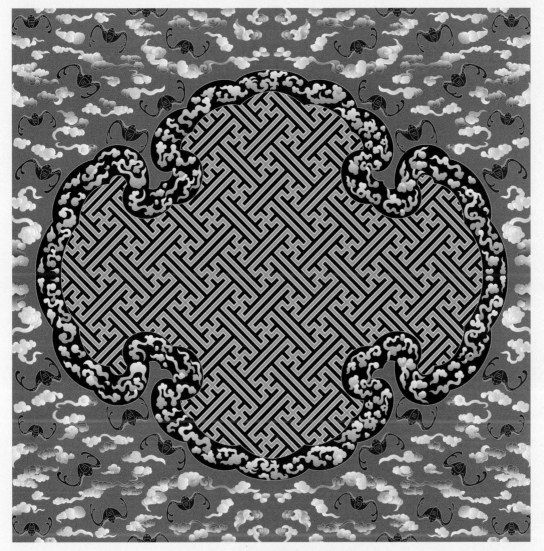

清　柏林寺行宫清中期万字锦包袱式苏画

此为清代包袱（古代建筑每间水平构件中间的半圆形图案）式苏画（苏州式样的建筑彩画），左旋的"卍"字纹经复制组合形成的蝙蝠形图案被流云纹围绕，寓意福泽万年。纹样整体华丽雍容。

喜相逢采花万字纹

清代时，万字纹常被用作织物的地纹。该主题纹样源自清代雍正时期的锦画袱拆片——当时人们习惯用轻软的织物包裹物品并系上结，即作为包袱皮给物品"打包"，而皇室和贵族使用的包袱皮也多是名贵的织锦。此纹样中，相较作为主体纹样的蝴蝶纹，作为地纹的万字纹结构规整疏朗，辅以小型朵花装饰，纹样整体详略、疏密得当，灵动又不失稳健，寓意福寿绵长。

清 黄色地喜相逢采花万字纹
锦画袱拆片

● 田赤	10-12-65-0	245-225-109	
● 软木黄	20-40-70-0	211-163-88	
● 毛月色	86-62-37-0	43-98-134	
● 黄滚	24-71-80-0	205-104-59	
● 远天蓝	36-12-12-0	176-207-221	

纹样边饰

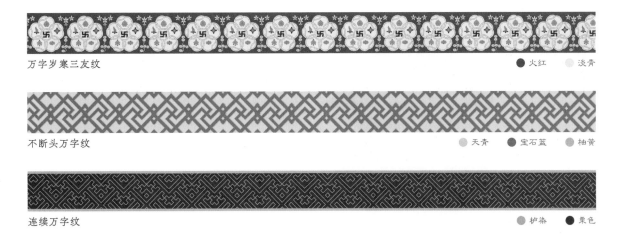

万字岁寒三友纹　　　　　　　　　　　● 火红　　○ 淡青

不断头万字纹　　　　　　　　● 天青　　● 宝石蓝　　● 柚黄

连续万字纹　　　　　　　　　　　　　● 炉染　　● 栗色

纹样图案

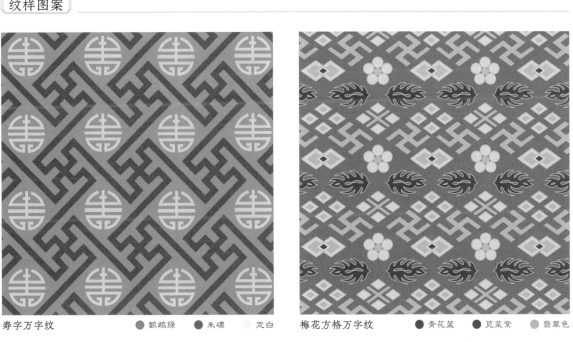

寿字万字纹　　　● 鹦鹉绿　　● 朱磦　　○ 定白

梅花方格万字纹　　　● 青花蓝　　● 苋菜紫　　● 翡翠色

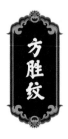

方胜纹

● 蛾黄　27-50-99-0　　02-142-13

● 赭石　52-65-86-11　137-96-56

○ 蒸栗　9-15-68-0　　246-220-99

● 湖蓝　79-39-16-0　　35-137-188

同大同小方胜纹

大小叠套方胜纹

大小环套方胜纹

介绍

方胜纹是两个方形或菱形相套的纹样，又称为"同心方胜"，据考证，这种纹样是由原始时期的彩陶编织纹演化而来的。"方"代表正方形、菱形等规整形状，也强调并列关系；"胜"原是中国古代妇人束发或佩于腰间的饰物，指祥瑞之物。方胜纹寓意同心同德、同舟共济，也象征爱情忠贞不渝、家庭美满幸福。方胜纹自宋代起广受民众青睐，常见于玉器、瓷器和建筑物的窗格、门格上。

结构

方胜纹是由点入线，由线生面的构图过程。古人用两个方形（或菱形，下同）一角处的圆点来定位方胜纹，令两个方形的边线相交于点与点之间，从而营造出或对称，或成比例，富于节奏美感的形态。相应地，方胜纹有多种结构。其中的两个方形可以等大，也可以一大一小。除了两个方形互相压角穿插、相叠，也可以大小方形相套，或者是内外方形错位，甚至上下左右似棋盘般并列相连。方胜纹同心相连的形态、对称而连续的结构和适合立体造型的形式令其具有很强的装饰性。

方胜夔龙缠枝莲纹

清 文竹方夔缠枝莲纹方胜式盒

此为小型文竹（一种特殊的竹雕工艺）器，盒作方胜式，造型简洁明快。盒的左右两部分分饰方夔纹和缠枝莲纹，整体效果如同两个盒子撞合为一体，别具一格，传递出对幸福、尊贵生活的向往之情。

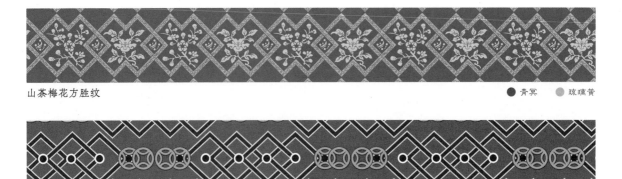

山茶梅花方胜纹　　　　　　　　　　　　● 青冥　● 琉璃黄

连钱方胜纹　　　　　　　　　　　● 玉红　● 棕绿　● 紫砂

纹样图案

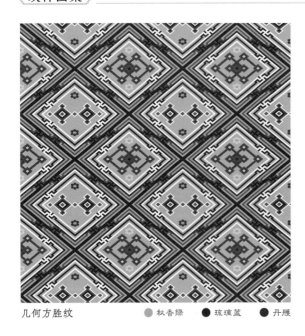

几何方胜纹　　● 秋香绿　● 琉璃蓝　● 丹膜

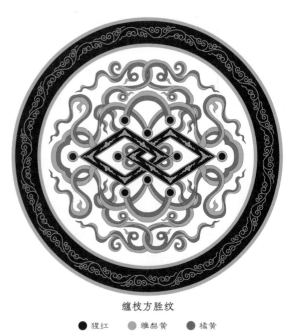

缠枝方胜纹

● 猩红　● 雅梨黄　● 橘黄

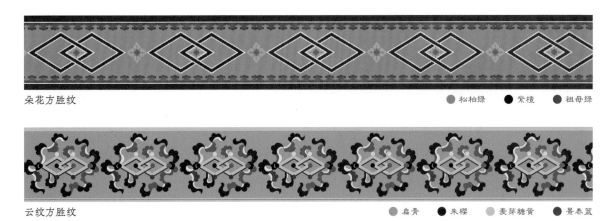

朵花方胜纹　　　　　　　　　　　　　　　　● 松柏绿　● 紫檀　● 祖母绿

云纹方胜纹　　　　　　　　　　　　　　　　● 扁青　● 朱樱　● 麦芽糖黄　● 景泰蓝

纹样图案

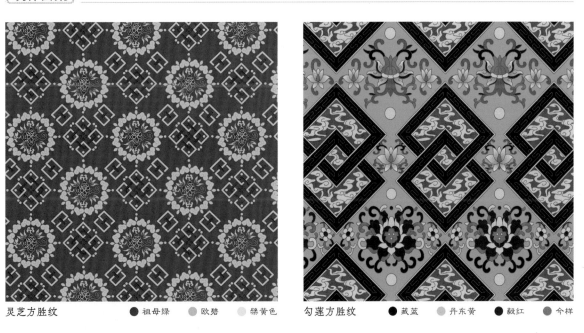

灵芝方胜纹　　　　● 祖母绿　● 欧碧　● 檠黄色　　　勾莲方胜纹　　　● 藏蓝　● 丹东黄　● 毂红　● 今样

51

●	缩色	20-70-70-10	195-135-78
●	象牙黄	3-8-35-0	250-235-181
●	蒸栗	15-25-55-0	223-194-127
●	柳煤竹	70-45-75-35	69-93-64
●	青钝	80-60-40-50	35-60-80

联珠六出龟背纹

植物龟背纹

地纹龟背纹

介绍

龟背纹又称为"龟甲纹",因形似龟背上的纹路而得名,出现时间不晚于汉代。龟寿命很长,而商代时盛行用龟甲来占卜吉凶——依龟甲受火灼后的裂纹形状来判断吉凶,因此龟甲逐渐由最初的神秘莫测之物转变为祥瑞之物。龟背纹寄托着人们对健康长寿的希冀,也有富甲天下等吉祥寓意,在织物、器物、建筑装饰等领域中均有应用。

结构

龟背纹中,六边形的单位纹样无缝拼接,以四方连续的方式展开,庄重规整、简约美观;六边形可以是等边的,也可以是长条形的。魏晋南北朝时期,龟背纹常与联珠纹结合,构成多种布局的几何框架。当龟背纹以几何框架的形式出现时,框架内的空间被其他纹样填充,构成组合纹。这类纹样既有龟背纹的大方严谨,又有内容纹样的灵动多变,层次感极强。构成龟背纹框架的可以是线条,也可以是联珠、锁链等。唐代中后期起,联珠环逐渐被植物纹样所取代。元代时龟背纹逐渐式微,至明清时期时通常被用作地纹。

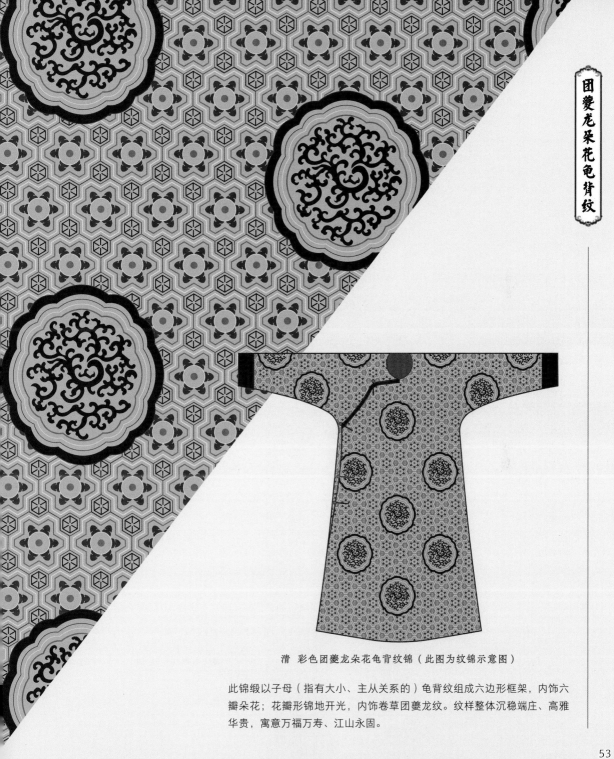

清　彩色团夔龙朵花龟背纹锦（此图为纹锦示意图）

此锦缎以子母（指有大小、主从关系的）龟背纹组成六边形框架，内饰六瓣朵花；花瓣形锦地开光，内饰卷草团夔龙纹。纹样整体沉稳端庄、高雅华贵，寓意万福万寿、江山永固。

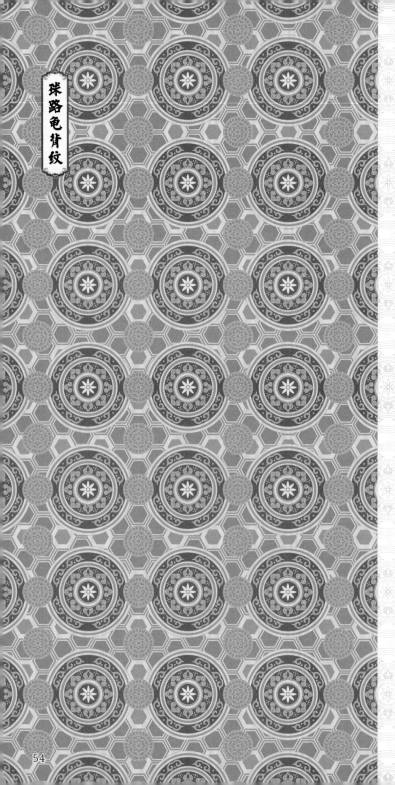

球路龟背纹

宋代织锦中常见花卉纹和几何纹，其中龟背纹颇具特色，有框架和地纹两种应用方式。此主题纹样中，寓意吉祥、高寿的龟背纹作为地纹出现——六边形图案小而密，轮廓由线条组成，内部无填充，相对简洁；其上的球路纹（一种以圆相套连续展开的几何纹，又称为"毬露纹"，寓意圆满、富裕）构成元素和层次均很丰富，相对繁复。纹样整体以四方连续的方式展开，布局均衡，疏密有致。

宋 球路龟背纹锦

● 石窨　31-40-66-0　　192-160-99

　乐色　7-6-32-0　　　247-240-191

● 橘黄　17-69-71-0　　219-109-72

● 谷黄　11-35-88-0　　239-182-33

54

朵花龟背纹　　　　　　　　　　　　　　　　　　　　　　● 棕绿　　● 萤尤旗

几何龟背纹　　　　　　　　　　　　　　　　　　　● 暮山紫　　● 宝蓝　　● 牙绯

团花龟背纹　　　　　　　　　　　　　　　　● 齐紫　　● 藤萝紫　　● 缃色

纹样图案

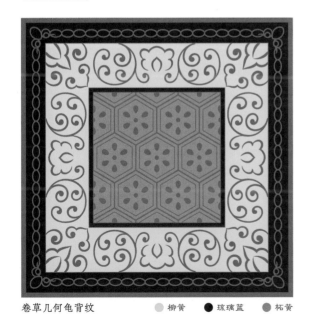

卷草几何龟背纹　　● 柳黄　　● 琉璃蓝　　● 柘黄

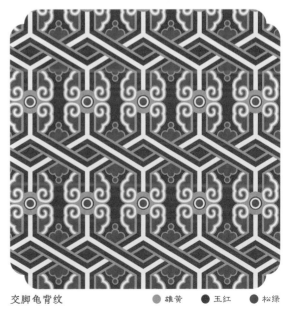

交脚龟背纹　　● 雄黄　　● 玉红　　● 松绿

介绍

如意纹约于隋唐时期成形，被学者认为与如意的造型有关。如意起初是古人搔痒的工具，柄长约三尺而微屈，一端作手指形或心形，因自用方便、无须求人、可如人意而得名。如意之后演变为仅供玩赏的器物，尺寸缩短，一端多作云形或芝形。因名称讨喜，又寓意称心如意，因此如意纹诞生后备受欢迎，明清时期更是盛行，被大量应用于服饰、织物、瓷器、金银器和家具等领域。

结构

如意纹的单位纹样通常呈对称的心形结构（学者推测其可能是由云气纹或卷草纹演变而来的），形状宛若云朵、花朵或灵芝；作为单独纹样时，造型十分优美流畅。清初开始流行的四合如意纹，是将4个如意纹或聚合或交织，联结在一起并向四方伸展，寓意天下太平、和美如意。如意纹也常以二方连续或四方连续的方式展开，既可作为主体纹样，也可作为辅助纹样。如意纹还可以适合纹样的形式出现，内部填充以其他纹样，整体与局部搭配和谐。如意纹也常与万字纹、牡丹纹等构成寓意吉祥的组合纹。

如意云纹

花草如意纹

四合如意纹

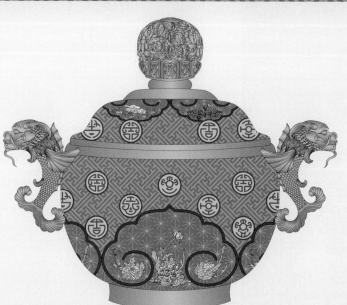

清　掐丝珐琅如意花卉纹罐

●	藏青	91-82-33-1	45-69-124
●	阴丹士林	76-53-28-40	75-116-155
●	猩红	25-91-100-0	204-51-0
●	垆黛	36-12-31-0	178-205-186
●	驼色	40-44-64-0	172-146-101

此罐敞口，鼓腹，隆盖，圈足；外壁以天蓝色珐琅釉为地，盖顶部和下腹部各有4处如意形开光，开光外饰"卍"字纹；每处开光内饰有互不重复的掐丝花卉纹。纹样整体工丽典雅，寓意美好吉祥。

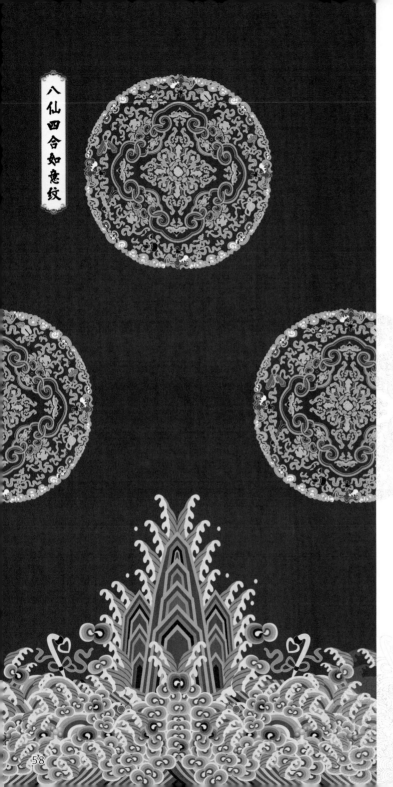

八仙四合如意纹

清代晚期，满族宫廷女子常着八团袍服，八团指在袍服的肩、胸、背等处绣有8个团花。该主题纹样源自清代道光时期的八团有水（"有水"指有海水江崖纹——常饰于古代龙袍、官服下摆的吉祥纹样）式袍料，每个团花以中心嵌有盛放西番莲的四合如意纹为主体纹样，其四周饰以暗八仙纹、蝠纹等，结构繁缛，用色瑰丽，寓意吉祥如意、尊贵幸福、至美至善等。

清 蓝色缎绣八团有水八仙四合如意纹袍料

●	深毛蓝	80-70-20-30	54-65-114
●	靛蓝	94-71-41-3	5-79-116
●	朱樱	45-100-100-15	143-29-34
●	粉红	0-41-28-0	244-175-164
●	明黄	7-21-81-0	240-204-62

四合如意连续纹　　　　　　　　　　　　　　　● 少艾　● 花青

如意灵芝纹　　　　　　　　　　　　　● 沉香褐　● 繡黄　● 天青

如意花草纹　　　　　　　　　　　● 蒸栗　● 青花蓝　● 九斤黄

纹样图案

玉兰富贵如意纹　● 黄栌　● 竹青色　● 琉璃蓝　● 棠梨

朵花四合如意纹　● 石绿　● 殷红　● 栋色　● 杏黄

○	亮黄	8-0-65-0	255-255-102
●	紫色	57-60-0-0	136-112-188
○	藤黄	2-27-65-0	255-204-102
●	湖蓝	77-32-13-0	32-149-201
●	大红	0-96-72-0	255-0-51

方形八达晕纹

圆形八达晕纹

多边形八达晕纹

介绍

八达晕又称为"八答晕""八搭韵"，其结构八路相通，画面富丽堂皇，寓意四通八达、财路亨通。八达晕纹约形成于五代十国时期，发展并盛行于宋、明、清三代，被大量应用于建筑彩画、织物等领域。八达晕纹通常具有一种称为"晕色"的特殊色彩装饰效果——以两三种颜色相拼接，由深至浅逐层减退，"晕"指以精妙的颜色过渡来表现色彩的浓淡、层次和节奏。

结构

八达晕纹集几何纹样之大成，是满地规矩纹的一种最精制作，由几何纹样和自然纹样组合而成。其结构以圆形为中心，从骨架线向上下、左右和4个斜角共8个方向连接成框架，其形状可为圆形、方形或多边形；框架内填充以回纹、锁子纹、龟背纹等几何纹样作为辅助纹样，而花卉或鸟兽等自然纹样构成的主体纹样占据了视觉中心。八达晕纹线条纵横交错，图案花样纷繁，色彩明丽多变，辅以恰到好处的"晕色"处理，观感华美庄重，气度不凡。宋锦的一个主要品种直接以八达晕来命名，八达晕纹还常被用于书画装裱领域。

清 爱新觉罗·弘历《鹿角双幅》手卷包首

此包首（装裱后的书画卷起时包在外层起保护作用的织物）上八达晕纹的主体结构为八合如意团花
造型的圆形，内饰凤纹、蝴蝶纹等寓意美好的纹样；辅以折枝莲、连线纹等。纹样整体繁缛富丽。

八达晕纹诞生不久就被用于装裱书画了。该主题纹样源自五代至宋初期的国画手卷包首，以"卍"字纹和连线纹为地纹，二者交界处饰方形和长条形几何纹；圆形和方形锦地开光，前者内饰一圈戳纹和8处抽象化鸟纹，后者内饰"米"字形朵花纹。纹样整体雅致华丽，秩序感强，寓意通达、吉祥。因深受追求风雅的文人墨客欢迎，八达晕锦在宋代大规模生产，且式样日益丰富。

五代至宋初 萧照《中兴瑞应图》卷第七幅
手卷包首

●	竹青色	56-41-90-0	132-140-60
○	少艾	18-5-44-0	225-232-164
●	茶色	33-80-80-0	188-82-60
●	黄护	19-51-75-0	218-146-72
●	青冥	74-54-22-0	84-115-162

莲瓣八达晕纹　　　　　　　　　　　　　　　　　　　　● 少艾　● 花青

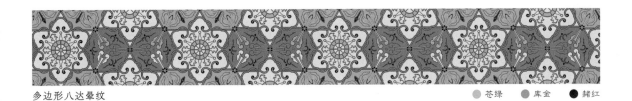

多边形八达晕纹　　　　　　　　　　　　　　　　　　● 苍绿　● 库金　● 赭红

纹样图案

朵花八达晕纹　　　　　● 缃綵　● 果绿　● 嫣红

如意几何八达晕纹　● 青冥　● 绢纨　● 碧青　● 丹腰

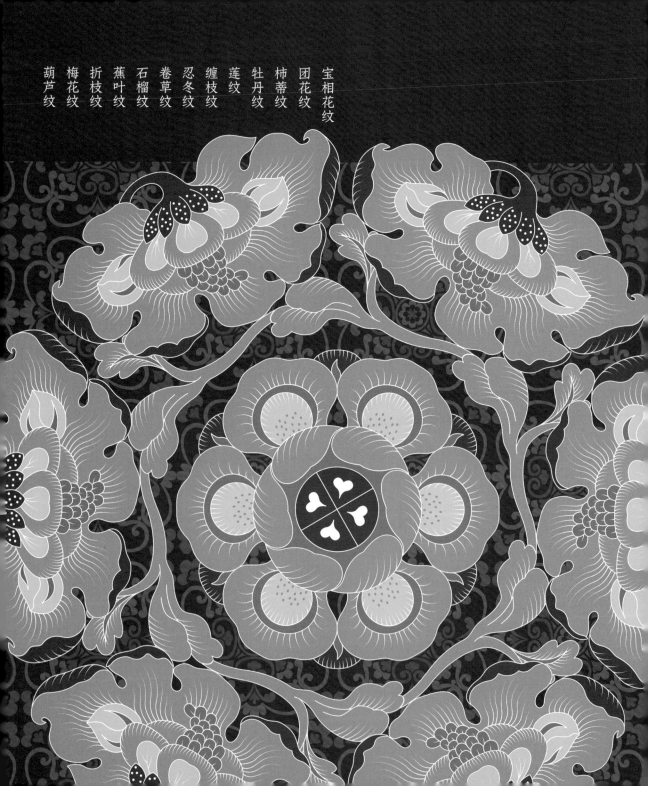

宝相花纹
团花纹
柿蒂纹
牡丹纹
莲纹
缠枝纹
忍冬纹
卷草纹
石榴纹
蕉叶纹
折枝纹
梅花纹
葫芦纹

第三章

ZHI WU ZHI MEI

植物之美

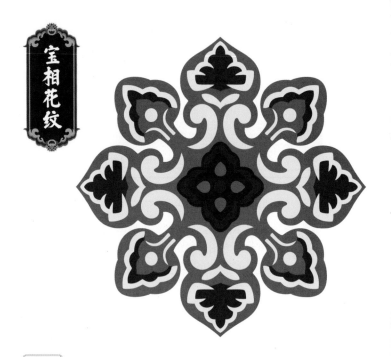

宝相花纹

牡丹纹"云曲瓣"

忍冬纹、石榴纹"侧卷瓣"

介绍

宝相花纹又称为"宝仙花纹""宝莲花纹",是中国的传统纹样,起源于魏晋南北朝时期,盛行于唐代。唐代宝相花纹受不同文化的影响,经历了复杂的演变,与不同花卉纹样嫁接,由简化繁,形成"四方八位"的圆形放射状的花型,风格也日趋华丽。明清时期的宝相花纹样发展成熟,应用在瓷器、珐琅器、织锦等装饰纹样中。

结构

宝相花纹以花卉盛开状为主体,呈中心对称的圆形辐射状花型,外围镶嵌着多层形状不同、大小粗细有别的花叶。在花心和花瓣基部有规则排列的圆珠,像闪闪发光的宝珠,加以多层退晕色,显得富丽、华贵。后来融入了牡丹纹演化成的"云曲瓣",忍冬纹、石榴纹演化成的"侧卷瓣",如意纹演化成的"对勾瓣"等造型。宝相纹常作为主纹,应用于织锦时多为四方连续构图,应用于瓷器时多为主视觉纹样,以缠枝、卷草、花卉作为辅助纹样,呈现一花"千面"、富丽华贵的视觉效果。

如意纹"对勾瓣"

明 斗彩宝相花纹盖罐

●	锈红	30-90-90-0	185-54-44
●	冰山蓝	55-30-6-0	124-159-204
●	碧山	50-10-65-15	128-169-104
●	蛋黄	0-20-57-0	252-213-124
●	二蓝	85-70-20-0	55-83-142

此罐器型较大，通体以斗彩装饰。器腹绘六组团状折枝莲托宝相花纹，体现了佛教圆融、团圆的美学思想（"宝相"是佛教徒对佛像的尊称）；团花间绘朵云纹。纹样整体优美清丽，活泼灵动。

忍冬宝相花纹

唐代时，宝相花纹被大量应用于各类织锦和壁画中。该主题纹样源自出土的唐代宝相花纹锦，以牡丹为主体，加入忍冬进行变形，形成由四瓣花叶构成的"十"字形纹样和由八瓣花叶构成的"米"字形纹样，重叠繁复，富丽优美，尽显盛唐风采。其中八瓣花叶的造型体现了中国古代原始哲学观、时空方位观中"四方八位"的概念，也代表着太阳、天穹及其光芒。

唐 宝花纹锦

裞脂	5-5-10-0	245-242-233	
● 石榴红	0-90-65-10	217-51-62	
● 柔蓝	85-50-0-0	15-104-151	
● 黄丹	0-72-90-0	236-104-32	
● 栗壳	55-70-80-20	119-80-57	

牡丹宝相花纹　　　　　　　　　　　　　● 珊瑚朱　　● 雪青　　● 红梅粉

宝相变饰纹　　　　　　　　　　　　　● 露草蓝　　● 铁绀　　● 绛红

纹样图案

卷草宝相花纹

● 梧桐　　● 玉红　　● 结绿

石榴花宝相花纹

● 棕红　　● 二绿　　● 土朱

团窠宝相花纹

宝相花纹是唐代织物最常使用的植物纹样之一，式样众多，该主题纹样为团窠宝相花纹。团窠纹是圆形或椭圆形的纹样，因形状很像巢穴而得名。此纹样中各团窠内的宝相花纹呈中心对称状，花心由四瓣心形花瓣组成，外环围绕的藤蔓向外延伸出8个小花蕾；各团窠间以"十"字形花叶纹串连。整体纹样寓意美满、团圆、幸福，外形工丽华美，装饰感极强。

唐 宝花纹锦

● 荷荷	75-45-85-0	79-121-74	
肤色	0-15-25-0	252-226-196	
● 蜻蜓红	5-85-100-0	226-71-14	
● 红茶色	30-100-100-0	184-28-34	
● 枣褐	60-80-100-35	96-54-28	

卷草莲瓣宝相花纹　　　　　　　　　　　　　　　　　　　　　　● 杨妃色　● 软木黄

朵花宝相花纹　　　　　　　　　　　　　　　　　　　　● 秋香　● 桂红　● 苍苍

纹样图案

朵花卷草宝相花纹　　　● 觥炽　● 井天　○ 甍黄

三兔宝相花纹　　　● 苍艾　● 碧蓝　● 蜀红

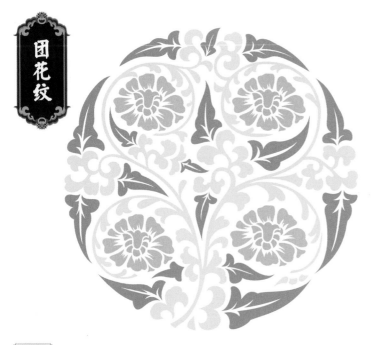

团花纹

●	秋波蓝	32-1-3-0	184-299-250
●	鸡冠红	10-89-60-0	231-58-77
●	桃粉色	4-42-49-0	246-173-128
●	孔雀绿	88-50-81-12	15-104-76
●	双蓝	100-92-22-0	9-49-137

规则式团花纹

介绍

团花纹是一大类外轮廓为圆形的装饰纹样，常由各种植物、动物或吉祥文字等组合而成，通常呈现花团锦簇、繁花似锦的景象，寓意富贵繁荣、吉祥圆满。团花纹的使用最早可追溯至新石器时代，写生型的团花纹则始于唐代。其在宋元时期不断完善，并于明清两代得到广泛应用和发展，常用于建筑装饰、织物、瓷器等领域。

不规则式团花纹

结构

团花纹中，圆形直径较大、结构较复杂者称为大团花；圆形直径较小、结构较简单者称为小团花，又称为"皮球花"。团花纹的结构分为规则式和不规则式两种。规则式团花纹由元素经对称、旋转等变化而成，构图工整，典型代表是"喜相逢"式团花纹——采用中心均衡的"S"形构图，呈漩涡状，寓意阴阳和谐、平衡长久，常用来代表美满的爱情。不规则式团花纹则由某些元素单独盘团而成，视觉效果活泼生动。团花纹常见的元素有牡丹、莲花、梅花、兰花、竹子、菊花等植物和龙、凤、蝙蝠、蝴蝶等动物，圆满、和谐是它们共有的寓意。

动物团花纹

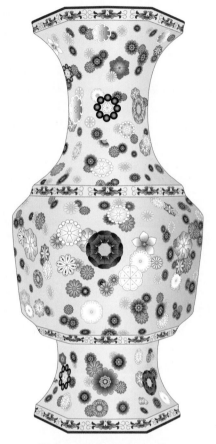

清　乾隆款画珐琅团花纹六方瓶

该瓶呈六方形，白色珐琅釉为地。除肩、足等处细勾四圈折枝花卉纹外，通体绘有各色图案式皮球团花花头纹——呈放射状或旋转式的圆形花头，大小、形态各异，极具形式美感。纹样线条细腻工整，色彩清新典雅，寓意幸福圆满。

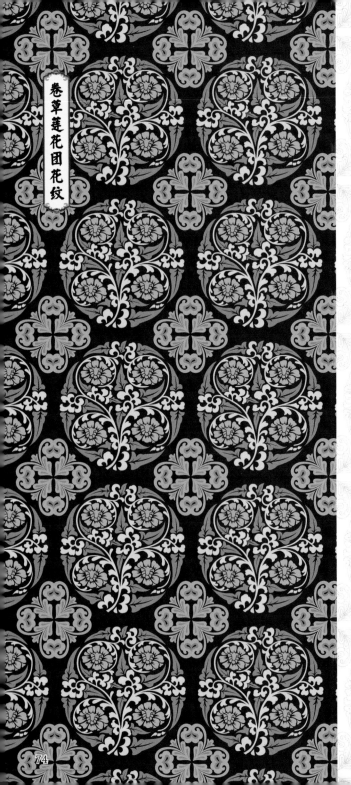

卷草莲花团花纹

宋代的团花纹较唐代层次增多，元素也更加丰富，常见于建筑雕刻和器物上。宋代崇尚道家思想，因此这一时期的团花纹在体现圆满寓意的基础上更多地呈现出了含蓄、清高甚至出尘的气质。该主题纹样源自宋代团花纹砖，构图精妙，繁而不乱——单朵莲花盘团成的小团花4个一组，穿插以卷草纹构成大团花，整体低调而华丽，与宋代文人墨客孤高桀骜的品质十分契合。

宋 团花纹砖

○	杏仁白	2-13-20-0	251-231-208
●	朱櫻	50-92-61-9	145-50-77
○	淡粉	6-35-15-0	241-189-195
○	石英紫	14-28-9-0	226-197-211
●	胭脂红	11-52-17-0	231-150-173

小团花边饰纹

● 亮粉色　● 雪青　● 红梅粉

半团花卉纹

● 缃色　● 沙青　● 薄蓝

纹样图案

花篮寿桃团花纹

● 云门　● 藏蓝　● 莓酱红

折枝团花纹

● 青冥　● 绿筱　● 井天

75

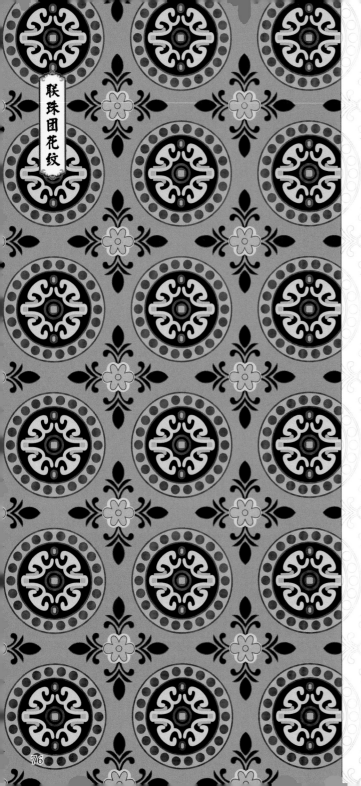

联珠团花纹

唐代社会繁荣富强，团花纹相应地也富丽堂皇，不仅发展出了百花繁茂、富贵热烈的缠枝团花纹，也常将团花纹与其他纹样结合，象征意义十分丰富。该主题纹样源自唐代联珠小团花纹锦，在由22个小圆珠组成的联珠环内填以图案式的四瓣团花，构成主体纹样；联珠环间填以"十"字形花叶纹。联珠纹也称为"连珠纹"，代表太阳。纹样整体寓意美满光明、团圆和美。

唐 联珠小团花纹锦

 白橡　　15-30-60-0　　220-183-113

● 果壳　　55-70-80-20　　119-80-57

 毛月色　65-49-43-0　　110-124-132

九斤黄　2-16-35-0　　253-225-176

朵花团花纹

● 珊瑚朱　　● 雪青　　○ 红梅粉

茶花团花纹

○ 碧蓝　　● 绒蓝　　● 丹东石

纹样图案

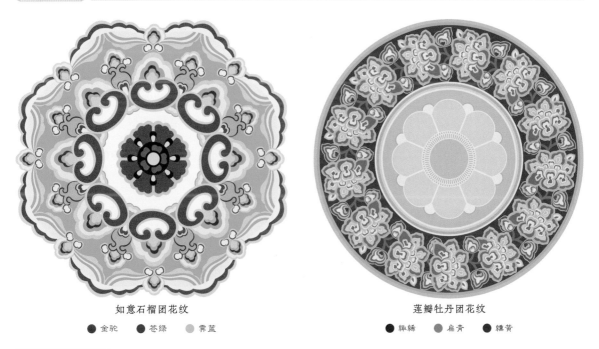

如意石榴团花纹

● 金驼　　● 苍绿　　○ 霁蓝

莲瓣牡丹团花纹

● 緋缔　　● 扁青　　● 缰黄

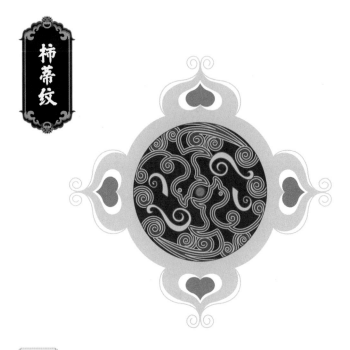

柿蒂纹

● 椰棕　45-70-70-5　154-93-76
○ 牙色　5-15-25-0　234-223-195
● 代赭　40-60-65-0　169-116-89
● 白橡　15-30-60-0　220-183-113

十字对称柿蒂纹

介绍

柿蒂纹因形似柿子花蒂（学名花萼）及其周围的四片叶子而得名，原本象征天穹和四方，起源于商周，兴起于战国，盛行于汉代，多出现于铜、铁镜和玉器上。因柿根坚固、柿树长寿且"柿"与"事"同音，柿蒂纹逐渐衍生出事事如意、家业永固、四海升平等美好寓意。柿蒂纹于宋代开始用于建筑彩画，元明清时期被广泛用于服饰、织物和各类器物上，更多作为辅助纹样使用。

圈头柿蒂纹

结构

柿蒂纹整体略呈菱形或正方形，体现出十字对称式的平衡，线条明快，美观大方，因此很适合作为有盖的器物盖顶的装饰，也常被雕绘于建筑室内的天井上。其外观于历代有所演变。汉代及之前的纹样相对简洁，"一尖两弯"——叶片两侧弧度较大，尖端转折明显，且多与几何纹、四神纹、鸟兽纹等组合出现；唐代起纹样向繁复华贵发展，装饰性变强；元明清时期纹样的尖端日渐圆润，且多呈柿蒂巢的式样以填充植物、动物等象征各种美好事物的主体纹样，纹样结构稳固，构图紧凑，寓意丰富。

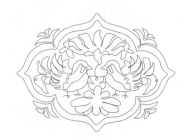

柿蒂窠纹

东汉 大钮错金银柿蒂纹鸟兽镜

镜呈圆形，背圆钮，镜背纹饰均以金、银丝错嵌。钮座饰以柿蒂纹，四周围绕云纹，构成内圈，外圈饰以造型古朴的鸟兽纹。这一时期的柿蒂纹造型舒展，叶片尖端突显，装饰性很强，寓意四平八稳、祥瑞传承。

圆头几何柿蒂纹

宋代常在建筑彩画中使用柿蒂纹，寓意建筑物坚实稳固、经年不倒。这一时期的柿蒂纹叶片饱满，但尖端已变得很圆滑——甚至已接近花瓣的圆形，且更多地与其他纹样组合出现。该主题纹样中，柿蒂纹与由几何图形构成的"十"字纹和方形纹紧密结合，形成主体纹样；辅以同样由几何图形构成的菱形纹和飞鸟纹，再搭配鲜明的色彩，彩画整体构图稳健而不失活力，节奏明快而富于变化。

宋 李诫《营造法式》团科柿蒂建筑彩画

●	天蓝	54-5-6-0	117-204-241
●	锈红	35-80-76-1	185-81-65
●	秋葵黄	9-27-65-0	242-199-103
●	法翠	62-14-37-0	104-181-174

连续柿蒂纹　　　　　　　　　　　　　　　　　　　　　　　● 黄果留　　● 二蓝

如意柿蒂纹　　　　　　　　　　　　　　　　　　　　　　　○ 碧蓝　　● 槿紫　　● 藏蓝

小花柿蒂纹　　　　　　　　　　　　　　　　　　　　　　　● 霁蓝　　● 朱瑾色　　● 苍绿

纹样图案

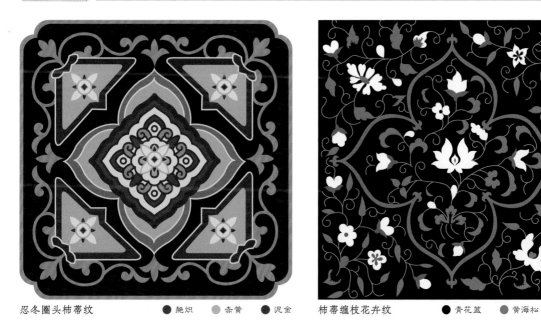

忍冬圈头柿蒂纹　　　● 靰炽　　○ 赤黄　　● 泥金

柿蒂缠枝花卉纹　　　● 青花蓝　　● 黄海松　　● 照柿

牡丹纹

● 丹膜	15-80-75-0	211-83-61
◌ 品月	20-0-10-0	212-236-234
● 宝蓝	75-50-0-0	71-116-185
● 雪青	50-65-0-0	145-102-169
◌ 橄榄石绿	30-5-55-0	193-214-138

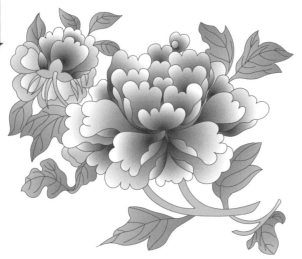

写实牡丹纹

介绍

牡丹花型富丽、色彩鲜艳，被誉为"花中之王"，象征吉祥富贵，是最常见的汉族装饰图案之一。作为中国传统纹样的牡丹纹始见于北魏时期，于唐宋时期开始流行，历代均有广泛应用，不同朝代的风格有所不同，但其中的牡丹基本均呈盛放状，造型丰满华美，因此大多用作主纹。明清时期，牡丹纹的应用达到新高度，包括织物、瓷器、绘画、雕刻等诸多领域。

写意牡丹纹

结构

牡丹纹中的牡丹通常花朵蓬松，花瓣层叠；花、叶、蕾、枝等元素以自然的姿态相连；无论其式样是单枝、交枝、串枝、折枝还是缠枝，形态均饱满圆润、层次繁复，寓意富贵荣华、幸福美满、繁荣昌盛。总的说来，唐代牡丹纹硕大富丽，宋代牡丹纹灵动纤巧，元代牡丹纹豪放粗犷，明代牡丹纹清丽自然，清代牡丹纹优美繁复。表现手法上，既有写实性的牡丹纹，也有在写实基础上做适度夸张的变体牡丹纹，还有风格更为抽象概括的写意牡丹纹。牡丹纹也常与其他花卉纹、缠枝纹或鸟兽纹等构成寓意丰富的组合纹。

缠枝牡丹纹

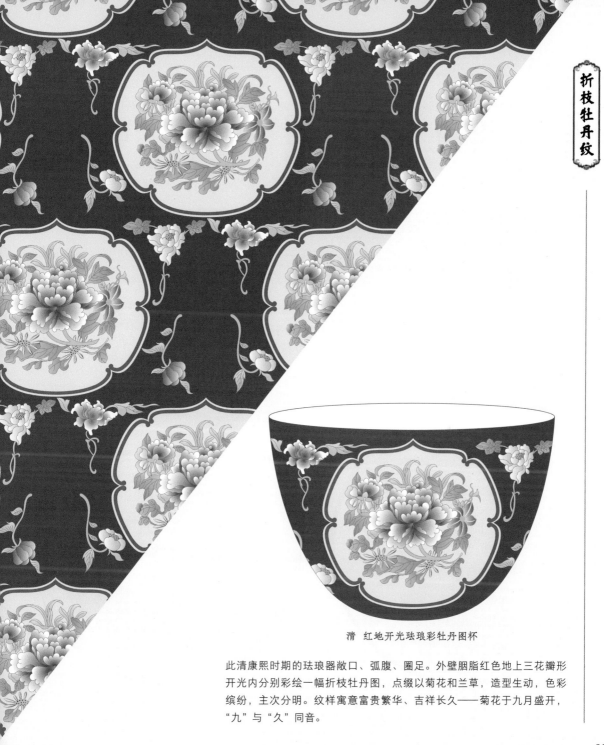

清 红地开光珐琅彩牡丹图杯

此清康熙时期的珐琅器敞口、弧腹、圈足。外壁胭脂红色地上三花瓣形开光内分别彩绘一幅折枝牡丹图，点缀以菊花和兰草，造型生动，色彩缤纷，主次分明。纹样寓意富贵繁华、吉祥长久——菊花于九月盛开，"九"与"久"同音。

柿蒂缠枝牡丹纹
● 花青　● 蕉红色

折枝葡萄牡丹纹
● 縠红　● 雪青

纹样图案

牡丹寿字纹
● 菖蒲紫　● 朱柿　● 湖蓝

回纹牡丹纹
● 深绿宝石　● 赤橙　● 蓝采和

纹样边饰

连续缠枝牡丹纹　　　　　　　　　　　　　　　　　　　● 沙饧　● 铁水红　● 月季红

卷草牡丹纹　　　　　　　　　　　　　　　　　　　● 深绿宝石　● 赤红　● 蟹壳青

纹样图案

缠枝花瓶牡丹纹

● 缥黄　● 绿沉　● 嫩鹅黄

花瓶牡丹纹

● 缃丝　● 麦芽糖黄　● 深玻璃绿

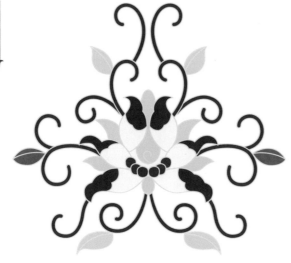

折枝莲纹

束莲纹

莲瓣纹

 介绍

莲花又名荷花，生长于水中，象征高洁、清丽，不仅被认为可以辟火，还被佛教视为"圣花"，代表"净土"；又因"莲"与"连""廉"同音，因此还寓意连绵持久、廉洁清白。莲纹又称为"莲花纹"，始见于西周时期的青铜器上，随后作为主纹被广泛应用于瓷器、雕刻和佛教建筑装饰等领域。其于宋代起逐渐变为辅助纹样，并于元代至清代衍生出缠枝莲、一把莲等多种式样。

结构

莲纹初期造型简洁，随后逐渐向复杂多变演化，表现侧重点也各不相同：由一枝独立的莲花和其茎、叶穿插而成的称为折枝莲纹；将盛开的莲花、欲放的花苞、翻卷的荷叶和脱落的莲蓬用锦带系在一起来表现的称为一把（束）莲纹，并衍生出两把莲纹、三把莲纹等；单独表现或圆头或尖头的莲瓣的则称为莲瓣纹。随着时间推移，莲纹的宗教含义逐渐消失，演变为纯装饰性的纹样，外观或写实或图案化，寓意纯洁美好、连年如意等。莲纹也常与动物纹构成组合纹，表达更为丰富的寓意。

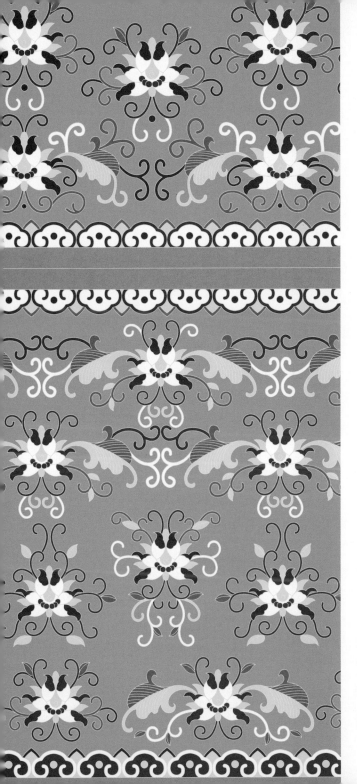

清 掐丝珐琅莲纹豆

● 露草蓝	67-25-18-0	86-165-199
● 石榴红	0-90-65-10	217-51-62
● 雄黄	5-50-30-0	234-153-151
● 橄榄石绿	30-5-55-0	193-214-138
● 湖绿彩	75-35-70-20	60-117-86

此器造型仿青铜器豆，主体部分呈圆形，有盖，高足。盖边和底座上饰有三圈如意纹，其余表面饰以呈轴对称构图、由两种色彩搭配的勾莲（莲花旁有细长、互相勾搭的枝蔓）纹——受外来文化影响于清代出现，寓意幸福美满。

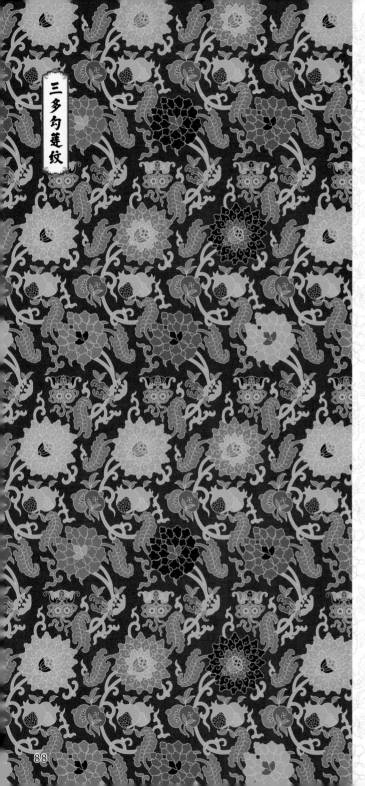

三多勾莲纹

清代时，莲纹在织物上的应用达到了新高度，其表现风格多样，表现手法细腻。该主题纹样源自清代妆花缎，这种缎只能手工织造（"妆花"是通过挖梭的方法实现自由换色、自由织造图案的工艺），极为名贵。此纹样的繁复华丽程度与妆花缎的珍稀程度十分相配——主体纹样是由带有细长枝蔓的西番莲（其花、叶极似牡丹）、牡丹和石榴作缠枝相连的三多纹，寓意多福、多寿、多子。

清 红色三多勾莲纹妆花缎

●	豪沃红	0-80-60-0	234-85-80
●	湖绿彩	75-35-70-20	60-117-86
●	草黄	42-48-100-0	166-134-33
●	橘黄	0-40-65-15	221-157-86
●	艳紫	70-90-45-0	106-56-100

云头莲花纹　　　　　　　　　　　　　　　　　　　　　● 石绿　　● 苍烟落照

莲荷纹　　　　　　　　　　　　　　　　　　　　　　　● 荷花色　　● 银朱

莲花边饰纹　　　　　　　　　　　　　　　　　　　　　○ 雷木瓜色　　● 黄不老

纹样图案

莲花团花纹

● 绀宇　　● 赭罗　　● 緅絺

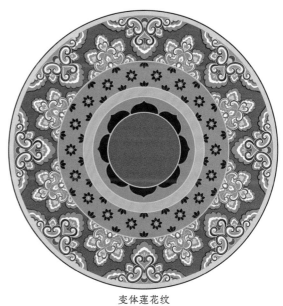

变体莲花纹

● 金莲花橙　　● 苍绿　　● 青空蓝

89

涡形缠枝纹

"囧"形缠枝纹

介绍

缠枝纹，俗称"缠枝花"，又名"万寿藤"，明代称为"转枝"。其以常青藤、爬山虎等藤蔓类植物为原型，参考卷草纹提炼而成，姿态生动优美，结构连绵不断，象征生生不息、万代绵长。依据所表现对象本身不同的寓意，缠枝纹可传达多种吉祥寓意。此纹样约起源于战国时期，于汉代成形，盛行于南北朝、隋唐、宋元和明清时期，被广泛应用于器物、织物、建筑装饰等领域。

结构

缠枝纹的造型被认为是由云纹、忍冬纹和卷草纹演变而成的，其单位纹样以藤蔓类植物作骨架——花头或果实为主体，茎叶为陪衬。单位纹样扭转缠绕并向上下、左右延伸，形成二方连续或四方连续图案，循环穿插，变化多端。按构图方式，缠枝纹可大致分为像漩涡一样旋转的涡形、圆形中有3个小钩子的"囧"形和像太极图的"S"形3种。按植物题材，缠枝纹有缠枝莲、缠枝牡丹、缠枝菊、缠枝四季花（以多种花头为主体）等。缠枝纹也常与鸟兽纹等其他纹样构成寓意更为丰富的组合纹。

"S"形缠枝纹

清　乾隆款斗彩缠枝莲纹荸荠扁瓶

- ● 赭罗　25-71-85-0　　204-102-51
- ○ 鹅黄　6-0-49-0　　255-255-153
- ● 镜青　60-10-55-20　93-155-118
- ● 翠绿　60-10-95-10　108-166-52
- ● 京蓝　100-89-7-0　　0-51-153

此瓶直口长颈，瓶腹扁圆，形如荸荠，通体斗彩绘有缠枝莲纹，寓意吉庆连绵。其中莲花有3种配色，在卷曲绕转的枝叶环绕下交错排列。纹样整体匀称而不呆板，稳健而又富于生气。

缠枝牡丹纹

缠枝牡丹纹是清代宫廷织物的常用纹样，因其雍容华贵的观感和吉祥富贵、万代绵长的寓意十分契合皇家气质。该主题纹样源自清代乾隆时期的漳缎（一种以缎纹为地的全真丝提花绒织物，其织造方式可令纹样具有很强的立体感和明暗反差），纹样中的牡丹花头硕大，瓣若云曲，鲜丽夺目；四周的叶片小而细密，自然卷曲，用色柔和。纹样整体造型生动简练，色彩层次丰富。

清　月白色缠枝牡丹纹漳缎

●	天水碧	65-30-25-0	96-151-174
●	蒸黄	0-20-45-10	236-201-142
●	锑黄	10-20-80-5	228-197-65
●	荷花色	0-45-30-0	243-166-157
●	朱柿	0-75-55-10	220-90-84

缠枝花叶边饰纹　　　　　　　　　　　　　　　　　　　　　● 铁绀　　● 绛红

缠枝草藤纹　　　　　　　　　　　　　　　　　　　　　　　● 青矾绿　　○ 嫩鹅黄

纹样图案

缠枝花卉纹

● 菖蒲紫　　● 小蓝　　● 九斤黄

涡形缠枝莲纹

● 青冥　　● 光明砂　　○ 粉绿

八宝缠枝花卉纹

清代盛行缠枝纹与其他纹样构成的组合纹，比如八宝夹杂缠枝花卉纹。八宝指藏传佛教中8种象征吉庆祥瑞的法器，分别是宝瓶、宝盖、双鱼、莲花、右旋螺、吉祥结、尊胜幢和法轮。该主题纹样源自清代宫廷织物，造型简约逼真的8种法器分别与颜色、形态不同的缠枝花卉组成图案，每组图案反复出现，寓意世代吉祥、幸福圆满。纹样整体疏密有致，十分精美。

清 乾隆黄地八宝加杂宝缠枝花卉纹锦

- 欧曼黄 3-25-85-0　247-199-46
- 石榴红 0-90-65-10　217-51-62
- 柔蓝 85-50-0-0　15-104-151
- 黄丹 0-72-90-0　236-104-32
- 红梅粉 0-45-20-0　228-156-147

缠枝菊纹 ● 紫薄汗 ● 紫绶

蝶花缠枝纹 ● 缥碧 ● 绀蓝 ● 靛青

纹样图案

芙蓉缠枝纹 ● 槿紫 ● 夕岚 ● 揉蓝

菊花缠枝团花纹 ● 银朱 ● 沧浪 ● 琥珀色

●	景泰蓝	5-50-30-0	234-153-151
●	粉黄	11-4-55-0	244-240-141
●	朱红	20-30-85-5	207-174-54
●	蓝	60-0-8-0	88-195-229
●	朱湛	85-55-0-0	27-27-178

三出忍冬纹　　　　多出忍冬纹

适合忍冬纹

介绍

忍冬即金银花，凌冬不凋，因此忍冬纹也称为"金银藤纹"。不过据学者考证，忍冬纹与同名植物的关系不大，其应是由丝绸之路传入中国的，在古希腊的棕榈纹或莨苕纹的基础上，经逐步演变后形成的。忍冬纹出现于东汉末期，于魏晋南北朝时期盛行，起初常用于佛教装饰，象征灵魂不灭、轮回永生，之后被广泛应用于各类艺术品装饰，寓意坚忍不拔、延年益寿。

结构

忍冬纹的单位纹样多为侧面翻卷的三出（或多出）叶片，结构多呈波状连续，初期形态较为清瘦和程式化，后来演化出多种式样，自唐代起逐渐被卷草纹所吸纳，极少单独出现。按形态和组织形式，忍冬纹大致可分为3种：第一种是不受四周纹样影响，个体完整的单独忍冬纹；第二种是需要依托圆形、方形等轮廓进行纹样设计的适合忍冬纹；第三种是将一个单位纹样向上下或左右延伸而形成的带状纹样，称作二方连续忍冬纹，其又可细分为波状忍冬纹、单列忍冬纹、缠枝忍冬纹等。

二方连续忍冬纹

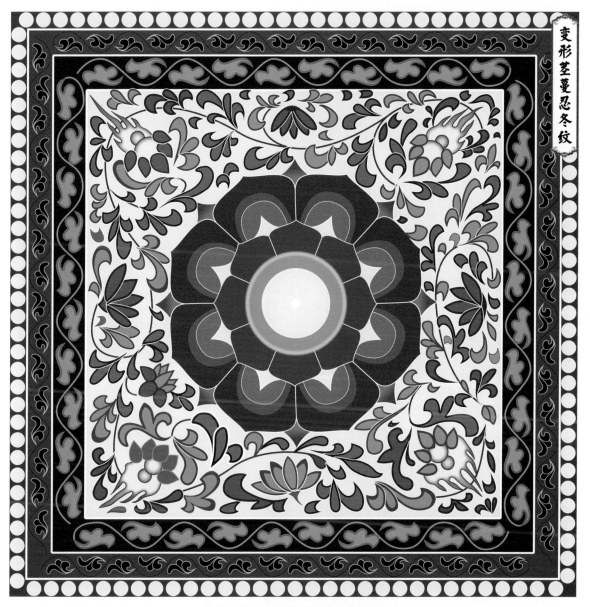

隋 敦煌莫高窟405窟 忍冬莲花藻井井心

此藻井（古代建筑屋顶的一种结构和装饰）属于隋代独有的盘茎莲花藻井。藻井中心为八瓣大莲花，四周盘绕以繁密纤秀的变形茎蔓忍冬纹，纹样整体主次分明，花团锦簇，寓意生生不息的轮回。

忍冬团花纹

唐代宫廷建筑多以纹样精细繁缛、颇具浮雕效果的花砖铺地，常见纹样有莲纹、宝相花纹、卷草纹、缠枝纹和忍冬纹等。此主题纹样源自唐代花砖，由内外双层且造型不同、上下与左右完全对称的4组忍冬纹构成大团花，并以四方连续的方式展开，寓意多福多寿、和谐圆满。纹样整体造型流畅精致，构图严谨，疏密得当，彰显了唐代装饰艺术优雅雍容的时代风格。

唐　忍冬石砖

○ 半见	7-19-63-0	248-215-110	
● 石榴红	17-92-72-0	218-47-62	
● 紫苑	43-31-3-0	160-171-215	
○ 蒸栗	7-19-63-0	248-215-110	

纹样边饰

几何忍冬纹　　　　　　　　　　　　　　　　　　　　　　　　● 黄栌　● 土朱

连锁忍冬纹　　　　　　　　　　　　　　　　　　　　　　　　● 铜青　● 欧碧

忍冬花卉边饰纹　　　　　　　　　　　　　　　　　● 丹臁　● 雀梅　● 少艾

纹样图案

莲花忍冬纹

● 罗兰紫　● 满天星紫　● 缥碧

花卉忍冬纹

● 碧落　● 蔻梢绿　● 银朱

卷草纹

● 昏黄	25-46-71-0	206-152-85	
● 帝释青	93-84-33-1	40-65-122	
● 殷紫	51-91-99-31	118-42-29	
● 绿云	78-68-82-45	52-58-44	

圆形空间卷草纹

介绍

卷草纹也称为"卷云纹",于唐代由忍冬纹演化而来,亦称为"唐草纹"。卷草纹多取忍冬、牡丹等花草的茎叶,经处理后以"S"形波状曲线排列,构成二方连续图案,造型婉转流畅,象征生生不息,且依花草不同而有多种吉祥寓意。不同朝代,卷草纹的风格有所不同。此纹样粗看与缠枝纹类似,但其侧重于表现植物茎叶卷曲连绵的姿态,而缠枝纹中植物的叶片通常较小,更侧重于表现花头。

结构

卷草纹多以植物"S"形的茎为主茎,在其两侧以"C"形曲线的形式饰以枝叶或花果,主茎两侧的图案重复而不连续,构成了富于动感的平衡,适用于圆形或环形、方形和矩形等多种装饰空间。南北朝时期的卷草纹简洁古朴,富有节奏感;唐代的卷草纹曲卷多变,层次丰富,华丽饱满,并新增了石榴、莲花、菊花、兰花等题材;宋代的卷草纹繁复程度有所降低,结构更加规则有序;明清时期的卷草纹风格趋向纤弱、繁缛,但式样多变,风格也更加世俗化,常作为辅助纹样应用于瓷器、织物、家具等领域。

矩形空间卷草纹

方形空间卷草纹

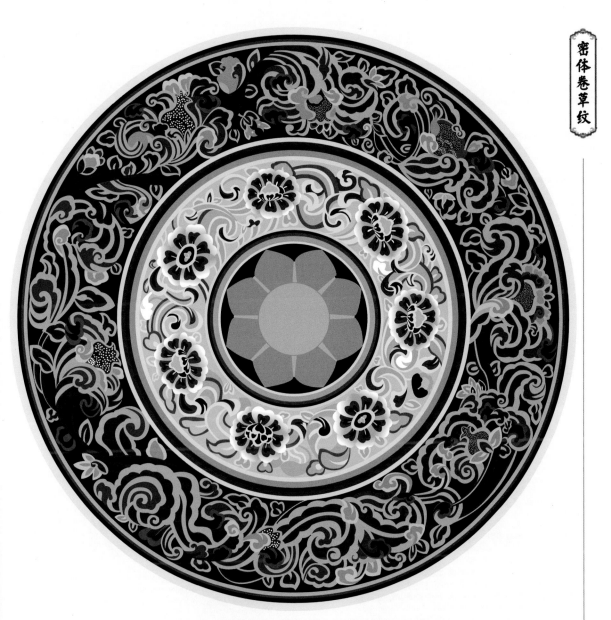

唐　敦煌莫高窟（窟号失载）　卷草纹头光

此头光（绘塑于人物身后头部位置的圆形图案，表示人物身放祥光）中作为内圈和外圈边饰的卷草纹均为密体（莫高窟中的卷草纹分为疏体和密体两种，前者结构更疏松），布局紧凑，流畅自然。

缠枝卷草花卉纹

● 黛绿　　● 宫墙红　　● 丹东石

缠枝卷草纹

● 翡翠绿　　● 赤橙　　● 墨青蓝

纹样图案

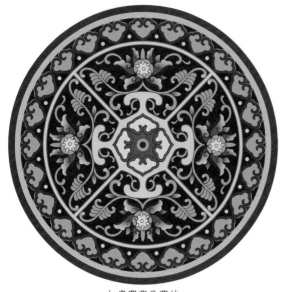

如意莲花卷草纹

● 枣红　　● 荷茎　　● 茶褐

花叶卷草团花纹

● 红豆　　● 星郎　　● 荷茎绿　　● 毛青

纹样边饰

如意卷草纹

● 葵扇黄　● 老葵绿　● 菡萏

西番莲缠枝卷草纹

● 苹绿　● 朱石栗　● 胭脂粉

纹样图案

卷草团花纹

● 浅海昌蓝　● 天青　● 赤红

番莲花卷草纹

● 秋波蓝　● 青冥　● 韶红　● 深绿宝石

● 玳瑁色　51-88-80-23　　128-51-51

● 草黄　26-30-88-0　　202-174-49

写意石榴纹

介绍

石榴原产于波斯（今伊朗）地区，经丝绸之路传入中国后，因果实饱满、"千房同膜，千子如一"，被古人视为祥瑞之果，象征多子多福，寓意丰收、幸福、团圆。石榴纹又称为"海石榴纹"，始于初唐，宋代起成为瓷器的常用纹样。石榴纹于明清时期发展出多种式样，风格总体偏写实；相较明代，清代石榴纹中的果实更为硕大，有时会刻意展现其剥开后满籽的造型。

露籽石榴纹

结构

按表现形式，石榴纹总体可分为两大类。第一类侧重于表现果实，或在盛放的花朵中心露出一整颗饱满的石榴果，或石榴果的一部分被"剖开"，露出粒粒石榴籽；其常以写实形式单独成纹，或作折枝形，或辅以石榴花、石榴树或其他瓜果类纹样——如柿子、桃等，多用作瓷器、织物、家具等的主体纹样。此类纹样有时也会以高度图案化的形式出现——仅保留石榴果的轮廓，采用二方连续等方式以装饰较大面积的区域。第二类是卷草纹、缠枝纹形式的石榴纹，侧重于表现石榴卷曲缠绕的枝叶，果实较小且仅作为点缀，多用作辅助纹样。

缠枝石榴纹

唐 鎏金石榴花结纹银盒

此盒顶部微隆，其上平錾出结构繁缛但线条流畅的纹样并鎏金，十分精美。盒盖上三重纹样中的第
二重为8朵石榴花结（由忍冬、莲叶、蔓草等组成的石榴形纹样），寓意开枝散叶、多子多福。

石榴花团花纹

初唐时期，丝绸之路畅通，我国的工艺美术在外来文化的影响下呈多元化发展之势，比如藻井就诞生了葡萄石榴藻井等新式样。该主题纹样源自初唐的莫高窟藻井，井心方井内中央绘石榴花叶，四角绘石榴果实，寓意多子多福。二者由均匀延展的藤蔓连接——体现了中亚艺术的特征，并作为主体纹样构成放射状的"十"字形架构。纹样整体韵味十足，极富创造力。

唐 敦煌莫高窟322窟 石榴花藻井井心

○	星郎	25-11-2-0	201-219-241
●	酱色	58-83-75-34	102-51-51
●	粉绿	79-24-44-0	0-153-153
●	库金	0-53-58-0	255-153-102
●	朱湛	54-100-99-43	102-0-0

石榴花边饰纹　　　　　　　　　　　　　　　　　　　　● 棕黄　　● 姚黄

缠枝茶花石榴纹　　　　　　　　　　　　　　● 赭色　　● 青色　　● 淡青

纹样图案

卷草石榴纹

● 绀宇　　● 椒房　　● 月蓝

石榴花团花纹

● 丁香色　　● 蓝采和　　● 缃缥

蕉叶纹

●	京蓝	95-90-20-30	26-38-102
●	胆矾蓝	90-0-25-25	0-140-163
●	常磐	85-25-70-55	0-86-55
●	艾绿	52-10-35-20	118-165-150
●	枣红	20-90-80-40	144-35-30

介绍

蕉叶纹即以芭蕉叶为基础进行变化的纹样，最早出现于商周时期的青铜器上，唐宋时期之后广泛应用于器物、织物、建筑等领域，宋代起成为瓷器的常用纹样。作为植物纹，蕉叶纹具有清新、雅致的特点；又因芭蕉叶大，"大叶"谐音"大业"，因此蕉叶纹又是四方霸业、事业兴旺的象征，历代为官府和富贵人家所青睐。元明清时期，蕉叶纹颇为盛行，常见于瓷器的颈部或下腹部。

单层蕉叶纹

结构

蕉叶纹的最大特点是规整有序。其单位纹样——蕉叶呈左右对称状，一端较尖，另一端较宽，沿纵向作二方连续展开，整齐排列，形成叶尖之间间隙较宽、叶根之间紧密相连的形态，疏密有致，层次分明，装饰性很强。表现风格方面，蕉叶有纤长柔美的，也有饱满圆润的；蕉叶中或有简约的叶脉纹理，或有丰富的填充纹样，令蕉叶纹可适应各类材质的器物，是非常实用的辅助纹样。单位纹样的结构方面，蕉叶纹可分为单层蕉叶纹和双层蕉叶纹两种，后者的两片蕉叶一前一后，后方的蕉叶通常只表现主叶脉而省略其两侧的叶脉。

双层蕉叶纹

清　掐丝珐琅勾莲蕉叶纹花觚

此花觚喇叭形长颈，鼓腹，高足。纹样依器型分为3层，上层与下层均饰以蕉叶纹与勾莲纹，中层饰以勾莲纹、蝠纹与"寿"字，寓意吉祥兴旺、福泽绵长。纹样整体层次分明，流畅爽利。

变形蕉叶纹

蕉叶纹自元代起被大量用于装饰青花瓷，不仅式样日益丰富，也可作为主体纹样出现。清代青花瓷上的蕉叶纹依器型或装饰部位不同，形态会有显著差异，常见结构复杂或图案化的变形蕉叶纹。该主题纹样源自清代青花瓷饮水器，主体为轮廓近似三角形、内部填充以多种花卉纹的变形蕉叶纹，纹样整体稳健工整，气质清新柔美，寓意美好吉祥。

清 青花蕉叶纹嵌壁菊瓣式饮水器

	石蜜	10-10-50-0	236-224-147
	群青	85-70-25-0	55-83-137
	山岚	30-0-30-0	190-223-194
	空青	60-25-30-0	111-161-171

回形蕉叶纹　　　　　　　　　　　　　　　　● 碧蓝　　● 香色

如意蕉叶纹　　　　　　　　　　　　　　　　● 毛青　　● 孔雀蓝

蕉叶纹团花纹　　　　　　　　　　● 青緺　　● 湖绿　　● 椒房

纹样图案

缠枝莲蕉叶纹　　● 群青　　● 翡翠色　　● 欧碧　　　　　兽面蕉叶纹　　● 蔻梢绿　　● 孔雀蓝　　● 缥黄

折枝纹

折枝花纹

折枝果纹

介绍

折枝纹与缠枝纹是花卉纹样的两种基本表现形式，相比于婀娜多姿、连绵不断的缠枝纹，折枝纹是截取花卉或花果的一枝或一部分为题材，与其周围的纹样没有必要关联，单独存在。折枝纹于唐代兴起，于明清时期十分盛行，按题材可分为折枝莲、折枝牡丹、折枝梅、折枝石榴、折枝枇杷等，依题材传递各种吉祥寓意，常用于瓷器、织物、家具等领域。

结构

折枝纹的最大特点是"独立"——通常以清雅不俗、观赏性强的单位纹样来呈现，也有的由两个或两个以上的折枝纹作连续式或交织式组合来呈现。因其形态模拟的是折下的花卉或花果，因此风格大都较为写实，常从植物的正面来刻画，花头（或果实）较大，构图均衡，细节完整，富于生气。早期的折枝纹相对繁缛纤柔，随着时代变迁，其外观愈发疏朗肥阔。折枝纹通常被用作器物内底或外腹壁上的主体纹样，也有被饰于器物近口沿处或肩部作为辅助纹样的。折枝纹也常与飞鸟纹等构成组合纹。

折枝花鸟纹

清 乾隆款粉彩折枝花卉纹灯笼瓶

● 景泰蓝　75-40-5-0　　60-130-191

● 杏黄　　0-50-70-0　　243-153-79

● 孔雀绿　75-15-30-0　　20-162-177

● 雀梅　　60-30-70-0　　118-151-99

● 朱樱　　30-90-65-0　　185-57-72

此瓶器型因仿清代宫灯灯笼的长圆形设计而得名。瓶内壁施松石绿釉，外壁锦地上绘有莲花、月季、牡丹等折枝花卉纹。各种花既独立成景，又错落排列，将瓶腹装点满，传递出吉祥美好的寓意。

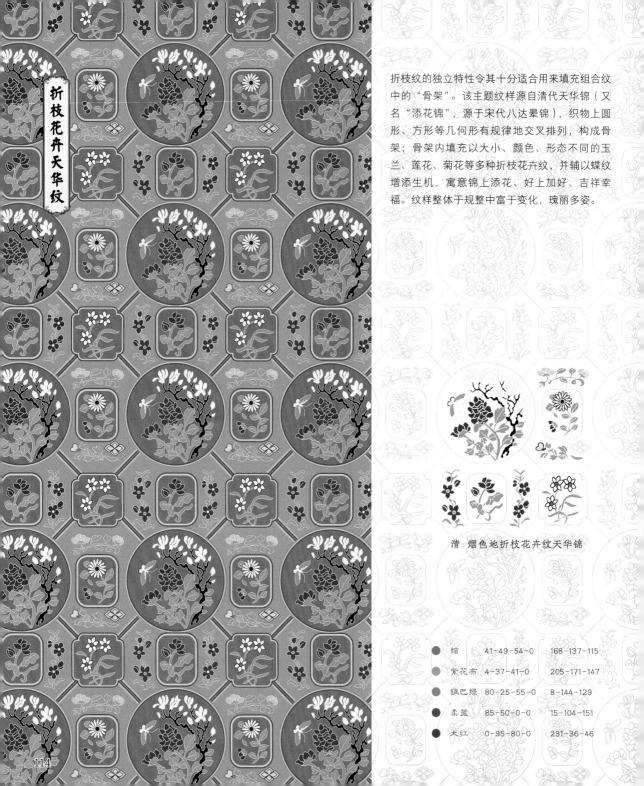

折枝花卉天华纹

折枝纹的独立特性令其十分适合用来填充组合纹中的"骨架"。该主题纹样源自清代天华锦（又名"添花锦"，源于宋代八达晕锦），织物上圆形、方形等几何形有规律地交叉排列，构成骨架；骨架内填充以大小、颜色、形态不同的玉兰、莲花、菊花等多种折枝花卉纹，并辅以蝶纹增添生机，寓意锦上添花、好上加好、吉祥幸福。纹样整体于规整中富于变化，瑰丽多姿。

清 烟色地折枝花卉纹天华锦

●	绾	41-49-54-0	168-137-115
●	紫花布	4-37-41-0	205-171-147
●	锅巴绿	80-25-55-0	8-144-129
●	柔蓝	85-50-0-0	15-104-151
●	大红	0-95-80-0	231-36-46

折枝海棠纹

● 落叶棕　● 萤尤旗

折枝牡丹边饰纹

● 十样锦　● 丹胰　● 松花黄

折枝玉兰纹

● 西子　● 鸭头绿

纹样图案

折枝蝴蝶牡丹纹

● 硫黄黄　● 橘黄　● 祖母绿

折枝牡丹团花纹

● 群青　● 京红　● 苏梅

梅花纹

	窃蓝	60-20-10-0	104-169-207
蕅色	10-30-5-0	229-193-213	
石密	10-20-50-0	234-207-140	
黎	55-60-75-10	128-102-72	
驼色	35-45-45-0	197-147-131	

南宋梅纹

介绍

梅花纹始见于战国时期，于宋代开始流行，这得益于文人墨客和百姓将对梅花人格化的情感注入了此纹样——梅花可在严寒天气下盛放，又可老干发新枝，因此被视为顽强不屈、品格高洁、不老不衰的象征，在"岁寒三友"和"花中四君子"中均占有一席之地。梅花有5个花瓣，可代表五福——福、禄、寿、喜、财。梅花还被寄予了报春传喜、平安吉祥之意。

明代梅纹

结构

梅花纹多以简洁的形式来表现梅花正面的形态，其基本结构为5片圆形花瓣环绕中心的花蕊，寓意"梅开五福"。朝代不同，梅花纹的表现风格有一定差异：秦汉时期简约，唐代丰盈，宋代质朴，元明清时期则日益多元化——除了单独出现，也常与水纹、冰裂纹、飞鸟纹等构成组合纹。无论用作主体纹样还是辅助纹样，均传递出强烈的生活情趣，大量出现在服饰、家具、瓷器等领域中。总的来说，梅花纹可分为图案式和绘画式两种，后者更为常见，可将梅花傲放的花朵和遒劲的枝干刻画得栩栩如生。

清代梅纹

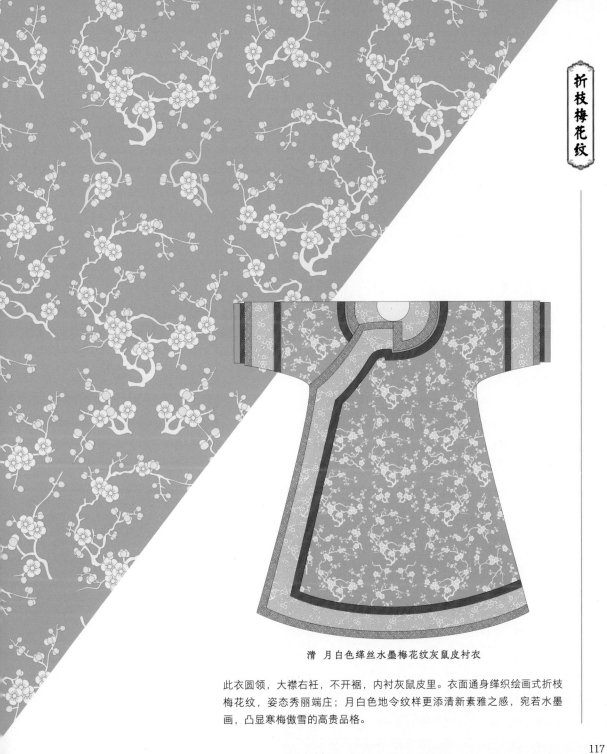

清 月白色缂丝水墨梅花纹灰鼠皮衬衣

此衣圆领，大襟右衽，不开裾，内衬灰鼠皮里。衣面通身缂织绘画式折枝梅花纹，姿态秀丽端庄；月白色地令纹样更添清新素雅之感，宛若水墨画，凸显寒梅傲雪的高贵品格。

连续梅纹

梅花纹是明清时期广为流行的服饰纹样之一，常见于贵族女性服饰中。该主题纹样源自清代织金锦（一种把金线织入锦中而形成特殊光泽效果的丝织物），以几组错落排列、呈正面姿态的梅花为单位纹样，分别作二方连续展开；每朵梅花造型简洁但刻画精细，尤其花蕊多达18根，根根分明。纹样整体疏密有致，俊逸清雅，寄托了人们对高洁品性和幸福生活的向往之情。

清 古铜色地梅花纹织金锦

●	黄丹	0-72-90-0	236-104-32
●	槿紫	35-60-10-0	177-119-166
●	三公子	55-90-25-0	137-54-120
●	黄果留	10-25-65-0	233-196-104
●	丁香褐	5-20-0-0	241-217-233

落花流水梅纹
 蓝　媚蝶

折枝梅竹纹
 东方宽　 缥碧　 十样锦

梅蝶纹
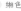 荠荷　天缥　缃色

纹样图案

松竹梅纹　　縹綄　緗叶　嫣红

冰梅纹　　碧青　玫瑰紫　紫砂

119

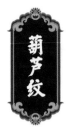

明代葫芦纹

介绍

葫芦纹历史悠久，始见于新石器时代，最初与人类原始的生殖崇拜有关——葫芦细颈鼓腹，形似妊娠女性的身体，且结籽众多。之后葫芦作为能炼制丹药以求长生不老的"道家八宝"之一，其纹样使用范围逐步扩大。明代时人们为葫芦纹赋予了与其谐音的寓意——"福禄"双至，其应用场景更趋平民化。清代时葫芦纹成了主流装饰纹样之一，层次更为丰富、繁密。

结构

随着时间推移，葫芦纹经历了从抽象几何化图案向具象写实性图案演变的过程，其真正发展壮大是在明代。总的来说，发展成熟后的葫芦纹，构图完整均衡，内容富于变化，装饰性极强。其结构有三大特点：一是"丰与满"——圆润饱满的形态有助于表现葫芦本身的美好寓意；二是"对称与均衡"——葫芦的轮廓左右严格对称，弧线简洁而不失韵味；三是"多样统一"——表达各种不同吉祥含义的纹样均可被填充进葫芦这一"框架"的内部，以不变应万变。明清时期的葫芦纹很少单独出现，常与缠枝纹、蝠纹、寿字纹等构成组合纹。

清代葫芦纹

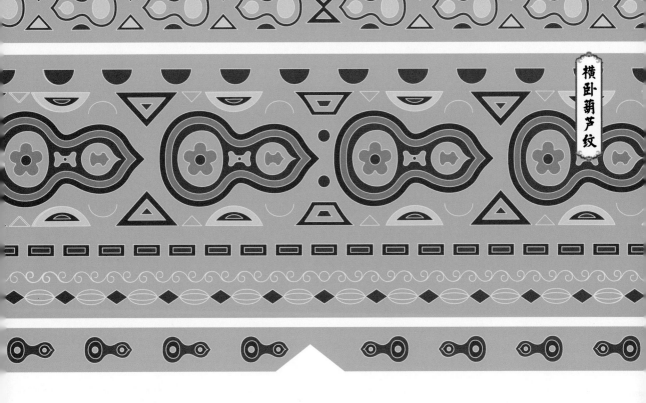

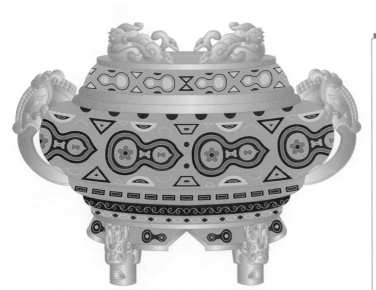

清　乾隆款掐丝珐琅葫芦纹簋式炉

● 天蓝	75-35-10-0	55-137-190	
● 碧蓝	65-10-25-0	81-177-191	
● 京红	35-80-75-0	177-80-66	
● 瓜皮绿	75-35-85-0	72-134-77	
● 阴丹士林	90-75-40-0	42-76-116	

此炉为簋式，椭圆腹，有盖；腹部、底部和盖的边缘均环饰以横卧的葫芦纹——式样十分少见，寓意福禄连绵；辅以三角、半圆、梯形等几何图样。纹样整体富丽堂皇，皇家特色浓厚。

121

海螺葫芦纹　　　　　　　　　　　　　　　　　● 孔雀蓝　● 假山南

缠枝葫芦纹　　　　　　　　　　　　　　● 雅梨黄　● 松绿　● 胭脂红

纹样图案

葫芦寿字纹　　　　　　　　　　　葫芦万字纹

● 春碧　● 银朱　● 绿琉璃　　　　● 缃緅　● 扁青　● 纁黄

折枝葫芦纹

● 紫色　● 草黄

蝙蝠葫芦团花纹

● 绀蓝　● 粉绿　● 红梅粉

纹样图案

葫芦团花纹

● 苍筤　● 魏红　● 青花蓝

缠枝如意葫芦纹

● 琉璃蓝　● 扁青　● 桃红

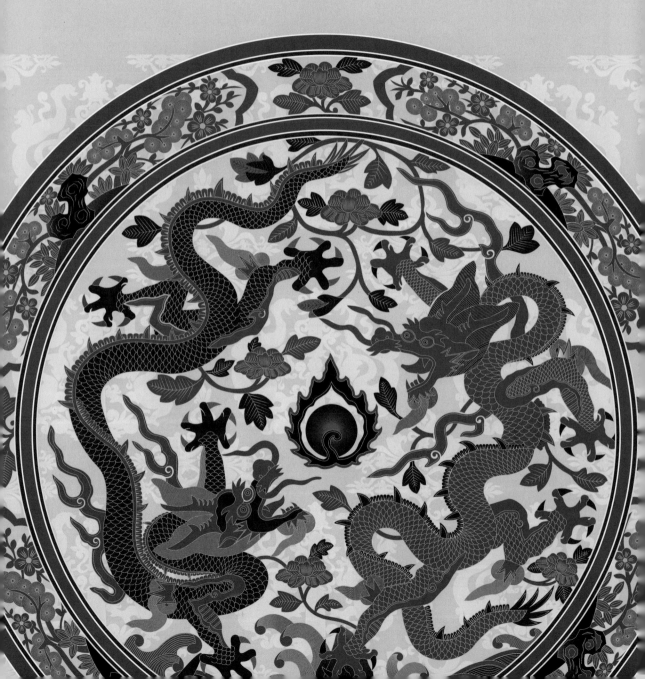

第四章

祥瑞兽谱

XIANG RUI SHOU PU

龙纹

团龙纹

行龙纹

云龙纹

介绍

龙纹始见于新石器时代，最早是对爬虫类动物概括的描摹并作为氏族的图腾标识，其式样在历史演进中由简至丰，渐趋完美。龙纹在中国传统纹样中的地位极为重要，多作为主体纹样，被广泛应用于服饰、织物、器物、建筑装饰等诸多领域，象征尊贵和权力；随着时代更迭，其整体风格由威严狞猛向端庄祥和演变，至今仍是中华民族精神的重要表征之一。

结构

依据龙形象和姿态的不同，龙纹的造型千变万化。约于汉代时，龙纹有了较为完整的形态；自唐代起，其表现形式趋于规范化；明清时期，其既是皇权的标识，又是民间剪纸、雕刻等工艺品青睐的题材，二者的风格迥异。作为多种动物形象的有机组合，龙的形象并非一成不变——有鳞者称蛟龙，有翼者称应龙，有角者称虬龙，无角者称螭龙，一足者称夔龙，龙头鱼身者称鱼龙，等等。按龙的不同姿态，龙纹可分为团龙纹（龙的外轮廓呈圆形）、行龙（侧身呈奔走状态的龙）纹等，也可与其他纹样组成云龙纹、双龙戏珠纹等纹样。

清　蓝色纱绣彩云蝠八宝金龙纹男夹龙袍

● 藏青	95-85-35-15	27-55-105
● 海昌蓝	80-40-20-25	25-106-143
● 水绿	55-20-70-5	207-174-54
● 檀色	15-75-65-0	212-94-77
● 丹东石	15-30-75-10	208-172-74

此龙袍圆领，大襟右衽；袍身、领口与袖口织绣姿态各异的五爪金龙，辅以五色云、蝙蝠、（佛家）八宝、花卉、海水江崖等纹样，纹样整体细腻富丽、气势恢宏，寓意皇权至上、江山永固、四海升平。

对龙云纹

明清两代的龙纹中，龙首的表现手法差异明显。明代龙的上颚突起呈如意状，形如猪嘴，人称"猪嘴龙"；清代龙的"猪嘴"收缩，显得下颚比上颚长。该主题纹样源自清代乾隆时期盛放御墨的漆盒，主体纹样为一对气宇轩昂、鳞甲匀密的升龙（龙首朝上的行龙），可见龙的上颚较为扁平；辅以云纹、火珠纹及金色与黑色搭配的用色。纹样整体庄重威严、富贵华美，寓意皇权稳固、天下太平。

清 黄海群芳图墨盒盖

● 乌色	85-82-79-67		25-23-24
● 松花黄	4-16-50-0		252-223-143
● 九斤黄	17-38-78-0		224-172-70
● 猩红	9-94-77-0		232-37-53

祥云行龙纹

● 藏蓝　　● 昏黄　　● 松石绿

对龙纹

● 柚黄　　● 护染　　● 扁青

纹样图案

如意双龙纹

● 铅丹色　　● 虎皮黄　　● 绿沈

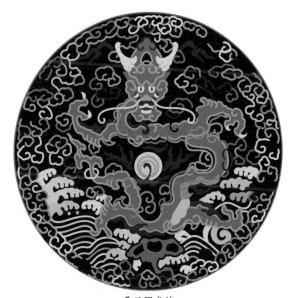

叠云团龙纹

● 朱樱　　● 吴须色　　● 荠荷

129

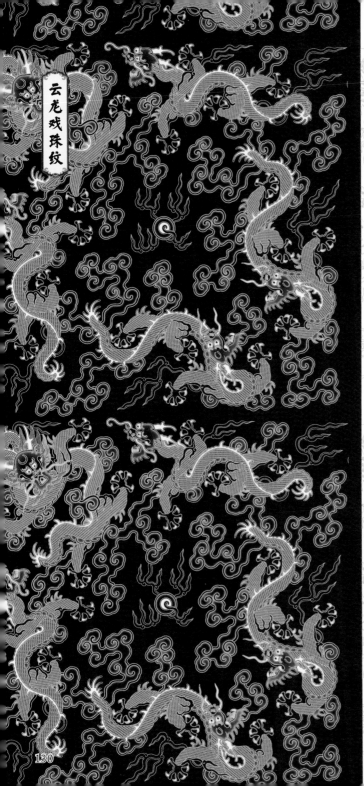

云龙戏珠纹

清代时染织工艺高度发达，织物上龙纹的呈现状态更多与时代风气和当朝皇帝的性格爱好相关。该主题纹样源自清代乾隆时期皇帝赐予王公大臣的御制斗方（中国书画的一种式样，呈正方形）绢，绢心饰火珠纹，绢边沿饰1条正龙（龙首朝正面的盘龙，又称为"坐龙"）和4条行龙，间饰如意祥云，寓意隆恩浩荡、国泰民安。纹样整体布局饱满，富丽堂皇——十分符合乾隆帝的审美。

清 红色描金银龙戏珠纹斗方绢

● 朱红　20-90-80-40　144-35-31

○ 浅黄　0-15-55-0　254-222-132

联龛对立龙纹 ● 北紫 ● 合欢

联珠龙纹 ● 绿云 ● 秋香绿 ● 松石绿

纹样图案

山石双龙纹

● 群青 ● 佛头青 ● 朱樱 ● 暮色

戏珠火龙纹

● 银朱 ● 天蓝 ● 花青

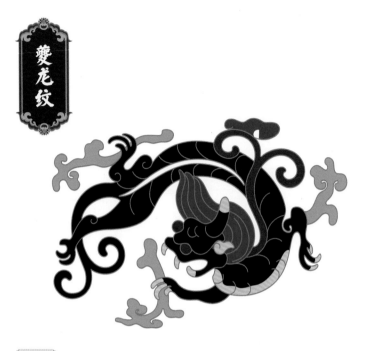

● 赤红	10-95-90-20	188-31-29	
● 今样	5-50-30-0	234-153-151	
● 藏墨蓝	80-75-50-20	196-47-114	
● 缥碧	60-10-55-20	93-155-118	
● 祖母绿	85-55-0-0	27-27-178	

夔龙纹

介绍

夔龙长身卷尾、大口卷唇，多为一足，象征正义、智勇和王权。夔龙纹始见于商周时期的青铜器和玉器上——相传夔和龙是远古帝王舜的两位臣子，夔为乐官，龙为谏官。商周时期的统治者多以礼乐治天下，因此夔龙纹是当时各种礼器上的代表性纹样之一，寓意至高无上的权威与尊贵，常出现于器物的口、足和腰部。之后各个朝代均有使用夔龙纹，明清时期十分流行将其用作瓷器装饰。

结构

夔龙纹常成对出现，龙身蜿蜒似蛇，龙首相对，其线条以直线为主，曲线为辅，多偏向图案化，庄严古朴。夔龙纹的最大特点是均为对夔龙侧面形态的刻画——头顶一角、身下一足，实际应是双角两足的似龙动物，这与古籍中夔龙仅一足的记载不符。鉴于年代久远，相关记载较为混乱，后人将这类表现爬行状的龙的侧面形态（可呈现两足、一足或无足——与其四周的花草等纹样合一），通常呈对称式出现的纹样统称为夔龙纹。商代夔龙纹身短，多用作主体纹样；西周时期夔龙纹身长，多以二方连续的方式展开用作辅助纹样；汉代及以后夔龙纹的造型和风格日趋多元化。

商代的双夔龙纹

西周时期的双夔龙纹

清代的单体夔龙纹

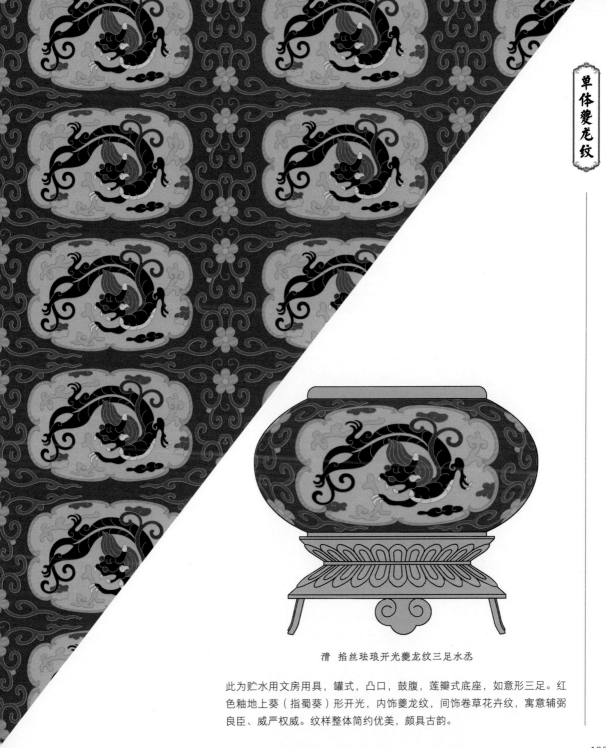

清 掐丝珐琅开光夔龙纹三足水丞

此为贮水用文房用具，罐式，凸口，鼓腹，莲瓣式底座，如意形三足。红色釉地上葵（指蜀葵）形开光，内饰夔龙纹，间饰卷草花卉纹，寓意辅弼良臣、威严权威。纹样整体简约优美，颇具古韵。

夔龙纹在清代较为普及，且式样更为丰富，比如一部分夔龙纹的造型或简约概括或强烈夸张，甚至演变为近似几何形的图案，以满足构图和装饰的需要。该主题纹样源自清代乾隆时期的织锦，其中多组夔龙错综排列，布满锦地，寓意尊贵吉祥；各条夔龙身躯纤细，"似龙更似虫"，且均似卷草纹般弯曲张弛，连绵盘绕，这种图案化的表现方式极具装饰美感。

清 绿色地夔龙纹锦

● 柚黄	10-26-87-0	244-200-31	
● 花青	100-96-32-0	27-45-121	
● 赭色	48-69-100-10	148-92-35	
● 松柏绿	89-58-98-33	23-77-43	
● 蔚蓝	45-5-17-0	150-210-220	

纹样边饰

卷草夔龙纹

● 酡红　● 曾青

拐子夔龙纹

● 黄栗留　● 栗色

夔龙边饰纹

● 昏黄　● 紫檀

纹样图案

卷草双夔龙纹

● 靛青　● 青碧　● 月白色　● 藤黄

卷草寿字对夔龙纹

● 群青　● 海天霞　● 檗黄色

135

螭纹

● 霁红	44-88-93-10	156-59-43	
● 象牙白	16-20-36-0	224-206-170	
● 青缃	86-73-60-28	46-64-76	
● 竹青色	67-48-75-4	105-121-84	
● 昏黄	22-45-77-0	213-155-71	

战国时期的螭龙纹

介绍

螭是龙的前身（一说为龙的第九子"螭吻"），其形象类似蜥蜴或壁虎，四脚、长尾、头上无角。螭纹因其中的螭多以盘伏的形态出现，故又称为"蟠（意为盘旋环绕）螭纹"。螭纹于春秋战国时期兴起，于汉代达到极盛，之后各个朝代均有使用，常出现于青铜器、玉器、瓷器、家具和建筑门窗装饰上，寓意吉祥、美好、招财等，也象征男女之间的感情天长地久。

汉代的螭龙纹

结构

螭纹造型生动优美，线条富于张力，通常作为主体纹样出现。其可作为单独纹样，也可作二方连续以构成条状或环形纹样，还可作四方连续。不同朝代的螭纹中，螭的形象和风格有所不同。春秋战国时期，螭的眼角上挑，脚爪上翘；汉代时，螭的耳较短，尾部较长且多为虎形尾；宋代的螭纹继承汉代风格，式样上既有多与花卉纹组合的单螭纹，也有两螭首尾相接，追逐嬉戏的双螭纹；元代时，螭的五官全部位于其面部下方，宽头高额；明清时期的螭纹更具写实性，螭尾大多分叉卷曲，部分螭头部有角，并常与灵芝、仙草等元素组合，更添吉祥如意的寓意。

清代的螭龙纹

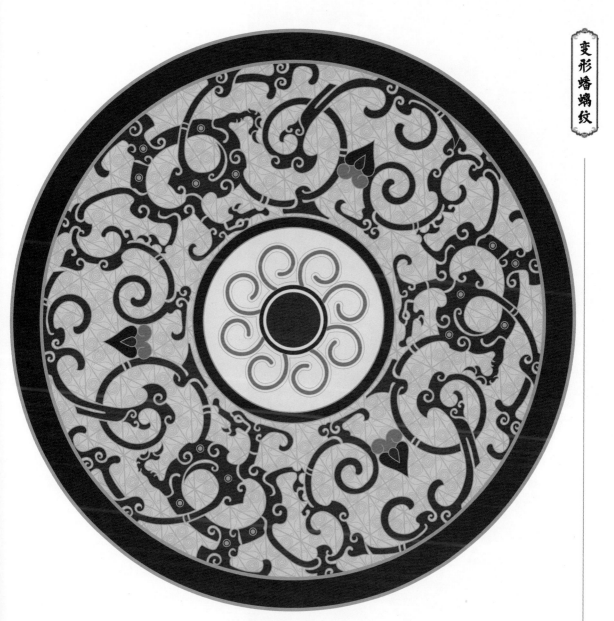

战国 镂空钮蟠螭纹铜镜

此镜圆形，镂空钮，窄底平边。镜背主体部分以细线条浅浮雕手法饰3条盘曲穿插、宛如枝蔓的抽象化的螭，寓意美好吉祥。纹样整体布局呈繁密的网状，线条流畅生动，装饰感强。

散点螭龙寿字纹

宋代复古风潮盛行，士大夫们推崇古器，因此当时的螭纹多模仿汉代，但较后者更为厚重饱满、有力量感。该主题纹样源自宋画手卷包首，以细条纹直线为地纹，上饰变体"寿"字，间饰两排一组的螭纹，其中螭的形态近似于行龙——有四足且呈奔走状，但无角、无鳞；两排螭，一排昂首向上，另一排低头向下，且行进方向相反。纹样整体古朴规整，寓意幸福长寿。

宋 仿周昉《戏婴图》手卷包首织锦

- 龙战　59-71-93-31　　102-69-38
- 郴金　26-65-99-0　　204-113-20
- 米黄　5-19-43-0　　249-217-158

纹样边饰

卷草螭纹　　　　　　　　　　　　　　　　● 月白色　● 天水碧

蟠螭龙纹　　　　　　　　　　　　　　　　● 二绿　● 花青

双螭龙纹　　　　　　　　　　　● 栌染　● 秋香绿　● 少艾

纹样图案

四花四螭纹

● 白橡　● 沉香　● 赭罗　● 薄蓝

花卉云螭纹　　● 小蓝　● 初荷红　● 深法翠　● 藤黄

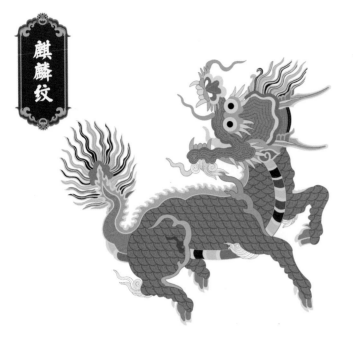

麒麟纹

● 青螺　97-78-55-23　　6-60-84
● 谷黄　22-41-76-0　　214-164-75
● 照柿　0-67-88-10　　223-108-33
● 天青　55-25-20-0　　125-166-188
● 予衿　0-67-88-10　　188-31-29

独角麒麟

双角麒麟

介绍

麒麟，简称麟，是古人理想中的仅于太平盛世时现身的仁兽和瑞兽（一说是对长颈鹿的讹传和神化），其形象有多种说法，较为通行者为龙（或马）头、鹿角、麋身、鱼鳞、马蹄、狮（或牛）尾。民间有麒麟送子、麒麟吐书等传说，麒麟纹寓意太平长寿，以及生活、学业或事业顺利。麒麟纹于汉代兴起，于明清时期盛行，被广泛用于画像石、玉器、瓷器、服饰、建筑装饰等领域。

结构

麒麟纹中的麒麟可有多种姿态，如站立、卧坐和奔走等，多为全身侧面像。其形象不断演变，汉代时，整体更像鹿，独角上有圆球（也有的为三角状）；宋代时，躯体更像虎、狮等猛兽，且身披鳞片；明清时期，头、尾更像龙，有的蹄也变为爪形。明代独角麒麟与双角麒麟（据考证，与郑和下西洋带回长颈鹿有关）并存，清代则只有双角麒麟。各个时期的麒麟纹的风格也有所不同，汉代古拙，南北朝时期雄健，明清时期华美富丽、精致甚至繁缛。麒麟纹常被用作主体纹样，也常与云纹、火纹等辅助纹样构成组合纹。

麒麟吐珠

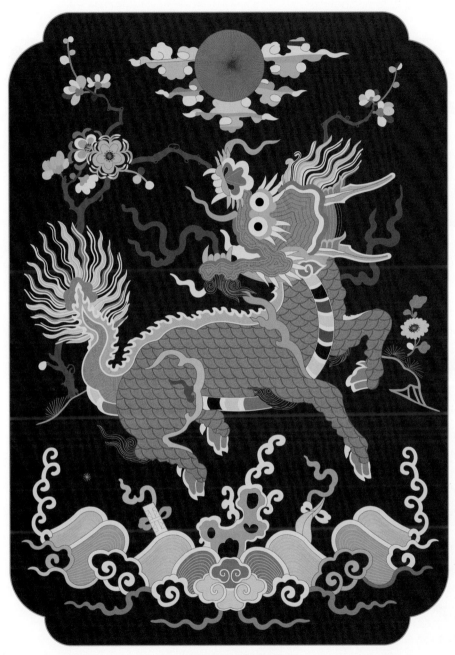

清 蓝色缎金线绣麒麟图挂屏

此挂屏在缎地上以圆金线绣出麒麟，以彩色丝线绣出梅花、菊花、太阳和海水杂宝纹，寓意盛世太平、祈福纳祥。其在设计上更接近民间装饰风格，色彩鲜丽，欢快热烈，装饰效果很强。

双麒麟云纹

● 青绸 ● 黄栗留 ● 玄色

海水麒麟纹

● 黄栗留 ● 亮天蓝 ● 库金

纹样图案

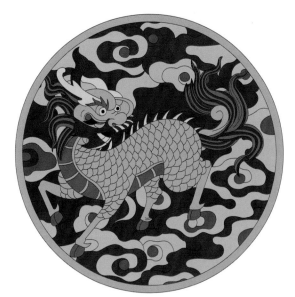

麒麟踏云纹

● 雄黄 ● 缊韨 ● 橄榄绿

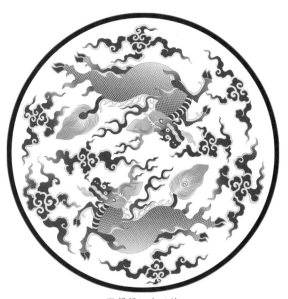

双麒麟四合云纹

● 矾红 ● 女贞黄 ● 翠蓝

麒麟瓦当边饰纹

● 沙青　　● 栀子色

花草如意麒麟纹

● 孔雀蓝　　● 花青　　● 朱樱

纹样图案

卷草麒麟祥云纹

● 石青　　● 丹腰

飞凤麒麟纹

● 群青　　● 淡青　　● 花青

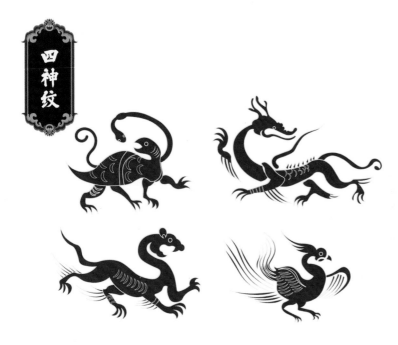

四神纹

	竹青色	62-44-84-2	117-131-72
	蛋黄	5-17-69-0	254-220-94
	青绡	97-78-55-23	6-60-84
	古铜	55-74-100-27	115-70-29

介绍

四神纹是以中国古代神话传说中东、西、南、北四方的守护神——青龙、白虎、朱雀（形似凤凰但体形偏小，一说为凤凰的原型）、玄武（龟蛇合体的灵物）为一组的纹样，又称为"四灵纹"，寓意神灵佑护，辟邪求福。四神纹约于西汉时期成形并盛行，在两晋、南北朝至唐代初年也甚为流行，常见于铜镜、宫殿瓦当、墓室中的画像石和壁画上，自宋代之后逐渐式微。

结构

四神纹与远古时期的图腾崇拜、天体崇拜、古代天文学和阴阳五行学说等有关——四神除了代指四方，也代指四季，同时还是天上的四大星宿，称作"四象"。四神可单独出现，也可一同出现，后一种情况下其方位固定——代表春季和五行中"木"的青龙居东，代表秋季和五行中"金"的白虎居西，代表夏季和五行中"火"的朱雀居南，代表冬季和五行中"水"的玄武居北。形态方面，玄武相对奇特，为一曲颈爬行的龟，其上卷曲盘绕一蛇，龟身敦厚稳健，蛇身委婉柔畅。四神纹多呈凹凸有致的立体（浮雕）造型，在精妙雕工的加持下，线条流畅，形象生动，气势非凡。

北魏时期的"青龙"

北魏时期的"白虎"

北魏时期的"朱雀"

北魏时期的"玄武"

东汉 四神铭文博局铜镜

此镜圆形，镜钮外饰以方格，方格四角外的4枚乳钉（器物表面凸起的排列有序的圆点）与镜钮一同
代表五行；乳钉间分饰四神，其中青龙、白虎和朱雀配有铭文。纹样整体古朴精美，寓意祈福辟邪。

单
独
四
神
纹

四神纹在汉代瓦当（俗称"瓦头"，指古代建筑中覆盖建筑檐头筒瓦前端的遮挡，常刻有文字或纹样）图案中极为流行，比如该主题纹样，古人常用其来镇宅、祈求神灵庇佑。这套瓦当呈圆形，正中各有一乳钉；四神分别出现在当面上，青龙屈颈行进，白虎张口凸胸，朱雀振翅欲飞，玄武昂首翘尾，造型于古朴灵动之外有种凛然不可侵犯的气质，十分契合其守护神的"身份"。

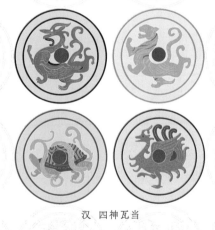

汉 四神瓦当

● 深法翠	70-10-35-10	54-161-162
● 棠梨	30-78-64-0	195-86-81
● 荸荠	75-45-85-0	79-121-74
● 九斤黄	15-35-70-0	221-175-89
● 二蓝	85-70-20-0	55-83-142

纹样边饰

青龙白虎纹

● 青冥　　● 萱草色　　● 靛蓝

四方神边饰纹

● 唇脂　　● 荇荷　　● 群青

白虎辅首纹

● 揉蓝　　● 吴须色　　● 九斤黄

纹样图案

兽面四神纹

● 青腰　　● 翡翠色　　● 锈红　　● 孔雀蓝

八卦四神纹

● 碧落　　● 曜色　　● 粉黄　　● 艾绿

	露草蓝	76-30-14-0	40-152-202
	昏黄	29-53-93-0	199-137-38
	绀蓝	99-97-19-0	33-43-132
	柚黄	10-26-87-0	244-200-29
	朱草	39-88-100-4	173-62-35

牛首兽面纹

龙首兽面纹

虎头首兽面纹

介绍

兽面纹又称为"饕餮（由宋人命名，饕餮是传说中的怪兽，一说为龙的第五子，生性贪吃）纹"，始见于原始社会良渚文化时期长江下游地区的陶器和玉器上，广泛应用于商代至西周早期的青铜器上，之后在家具、建筑装饰等领域中和明清时期的瓷器及景泰蓝工艺品上有少量应用。其形态通常为非写实的怪兽（或异鸟）的面部正面，少数附有兽身和兽足，象征王权的威严和神秘。

结构

兽面纹的最大特点是以鼻梁为中线，两侧呈完全对称排列，所刻画的兽面由卷绕的涡纹、回纹等构成，骨架方正，双目炯炯，口大而咧，额间有冠状装饰，显得兽面格外狰狞威猛，通常用作器物的主体纹样。不同时期，兽面的造型和抽象程度不同。商周时期，兽的双目通常呈"臣"字形，有明显的角；春秋战国时期，这两项特征都已淡化；汉、唐及之后的兽面更像综合了虎、狮等现实中猛兽特点并将其理想化的结果，抽象化程度降低。按所刻画动物的不同，兽面纹可分为牛首纹、龙（饕餮龙）首纹、虎头纹等，其中最常见的是牛首兽面纹。

清 乾隆款掐丝珐琅兽面纹长方奁

此奁长方形，直壁下敛，四足，有盖，为仿古之作。通体在天蓝色地上以回纹为地纹，自上至下饰双鸟纹、兽面纹和夔龙纹，象征高贵威严。其中占据视觉中心的兽面纹造型古朴，图案化明显。

联珠兽面纹　　　　　　　　　　　　　　　　　　● 茶褐　　● 吉金

对鸟兽面纹　　　　　　　　　　　　　　　　　　● 耀色　　● 九斤黄

纹样图案

虎头兽面纹　　● 天蓝　● 真青　● 铁水红　● 墨绿

回纹兽面纹　● 露草蓝　● 竹篁绿　● 绿洲彩　● 宫墙红

兽面卷云纹　　　　　　　　　　● 田赤　● 孔雀绿　● 十样锦

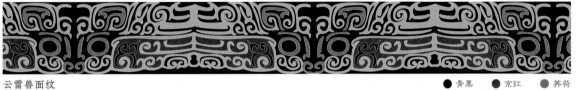

云雷兽面纹　　　　　　　　　　● 青黑　● 京红　● 荠荷

纹样图案

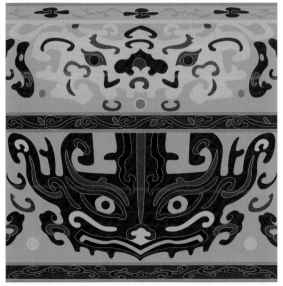

双龙兽面纹　　● 晴蓝　● 帝释青　● 藤黄　● 丹朦

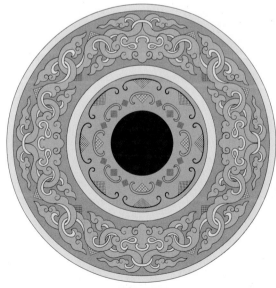

兽面卷云纹

● 雪青　● 萱草色　● 苦黄　● 山岚

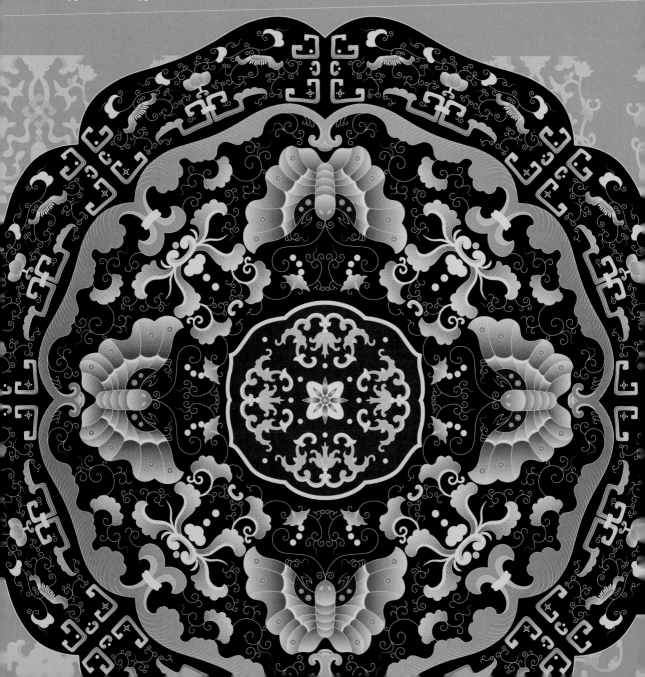

第五章

鸟鸣花落

NIAO MING HUA LUO

凤纹

●	黄果留	11-20-64-0	240-211-109
●	暗海绿	41-8-53-0	169-205-144
●	深绿宝石	65-8-54-0	89-184-144
●	杏红	10-78-79-0	231-89-53
●	菖蒲紫	77-80-13-0	89-72-150

介绍

凤是中国古代神话传说中的神鸟，通称"凤凰"（雄为凤，雌为凰）。凤为百鸟之王，其形象综合了多种禽兽的特征，端庄美丽，起初属于图腾标记，之后逐渐演变为祥瑞、幸福、和美爱情的象征。凤纹也称为"凤鸟纹"，以凤或带有凤特征的鸟为表现对象，历代被广泛用于各类祭祀及日用器物、服饰、织物、家具、建筑装饰和民间手工艺品等领域，是一种影响深远的中国传统纹样。

鸾凤衔花纹

结构

凤纹的形态经历了长期的发展、完善过程。早期的凤纹实际上刻画的还是普通鸟类，春秋战国时期的凤有了粗长的腿爪和长长的卷尾；汉代出现了有一定确定性的凤形纹样，凤尾宽大；唐宋时期，凤的形象特征得到了进一步的明确、统一，喙似鹰，腿似鹤，有飘逸的卷尾，其造型风格由粗犷向华美转变；明清时期，凤的形象渐渐规范下来，并与皇权结合，形成了"三长——眼长、腿长、尾长"的共性形态。凤纹常用作主体纹样，单独或成对出现，后者称为"鸾凤纹"。凤纹也常与龙纹、云纹、花卉纹和缠枝纹等构成寓意丰富的组合纹。

龙凤纹

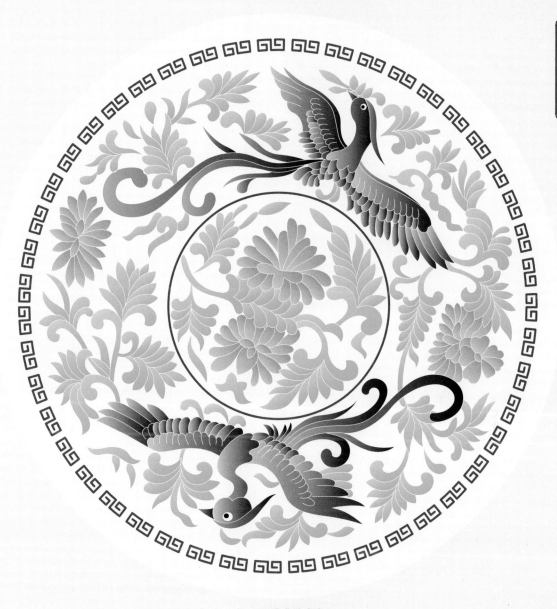

宋　双凤菊花纹瓷盘

定白色地上，两只彩凤在盛开的菊花间飞舞，寓意吉祥、高洁。纹样整体风格较为写实，凤鸟曲颈扬翅，动感十足，菊花瓣叶饱满，清雅俏丽。

团凤纹在清代较为流行，比如该主题纹样就源自清代乾隆时期建筑天花板的彩画。纹样中一对凤鸟在圆形区域内相向嬉戏，辅以中心的火珠纹，寓意盛世太平、好事成双。纹样整体布局圆柔自然；两只凤鸟"首如锦鸡，冠似如意，头如腾云，翅似仙鹤"，显得雍容华贵；加上凤尾一为飘逸潇洒的波浪形，一为连绵盘绕的卷草形，令二凤宛如正沿圆形轮廓回旋飞舞，更显轻盈灵动。

清 承乾宫鸾凤天花

● 锅巴绿	80-25-55-0	8-144-129	
● 赭红	45-90-100-15	144-52-34	
● 鞠衣	25-55-85-0	199-131-55	
● 松花黄	8-11-53-0	240-223-139	
● 景泰蓝	100-70-0-0	0-78-162	

祥云飞凤纹　　　　　　　　　　　　　　　　　　　● 苍苍　● 柏枝绿

联珠夔凤纹　　　　　　　　　　　　　　　　　　● 天水碧　● 云门　● 丹�制

纹样图案

折枝双凤纹

● 朱瑾色　● 石绿　● 群青　● 栀子色

八团夔凤纹

● 老葵绿　● 青金　● 马蹄莲绿　● 玳瑁红

夔凤衔花纹

清代时，凤纹中的凤鸟除了常见的"三长"形态，也时有或变形或极为图案化甚至呈几何形状的形态，称作"夔凤纹"，比如源自清代嘉庆时期瓷瓶上的该主题纹样。此纹样中，两只头似兽首，尾若卷枝花卉的变形凤鸟——夔凤口衔花枝，曲颈舒翅，正相对起舞；辅以折枝西番莲、蝠纹、夔龙纹、万字纹等。纹样整体精巧细腻、婉约富丽，寓意太平吉祥、美好长存。

清 嘉庆款松石绿地粉彩夔凤衔花纹双耳瓶

●	井天	48-5-25-0	145-207-204
●	长春	16-71-24-0	222-108-144
●	景泰蓝	100-70-0-0	0-78-162
●	榴花	38-77-61-0	178-88-88
●	锅巴绿	80-25-55-0	8-144-129

朵花对凤纹 　　　　　　　　● 土黄　● 鸦雏　● 新粉

飞凤花卉纹 　　　　　　　　● 深绿宝石　● 苦鹊蓝

纹样图案

花叶卷云双凤纹　● 锅巴绿　● 土朱　● 縢黄色　● 品月

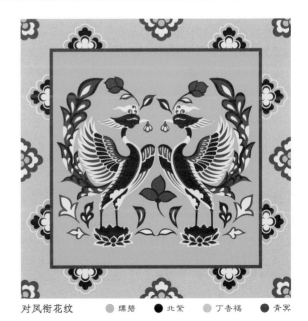

对凤衔花纹　● 缥碧　● 北紫　● 丁香褐　● 青冥

● 空青	75-30-40-0	56-149-157	
● 雄黄	19-22-70-0	224-200-94	
● 肉红	8-62-59-0	237-128-95	
● 露草蓝	70-30-0-0	70-148-209	

鸟纹

商周时期的鸟纹

介绍

鸟纹是以禽鸟为表现对象的一大类纹样，其寓意根据禽鸟的不同而异，比如喜鹊寓意喜庆好运，孔雀寓意吉祥富贵等。鸟纹源于人类对鸟类的崇拜，有明确形态的鸟纹始见于良渚文化时期，其于商周时期随青铜文化的兴盛而得到普及，之后式样日益多元化，在历代均得到了广泛应用，于明清时期达到顶峰，常见于服饰、织物、器物、家具、建筑装饰和民间手工艺品等领域。

南北朝时期的鸟纹

结构

鸟纹的形态和结构千变万化，且历代风格有所不同。商周时期的鸟纹线条简练，商代鸟纹多短尾；西周到春秋时期，鸟纹多长尾高冠；魏晋南北朝时期流行觅食的小鸟等生活化、简洁的鸟纹；唐宋时期，受到中国画的影响，鸟纹的式样日益多样，并开始与花卉纹组合出现，称作"花鸟纹"；明清时期，锦鸡、白鹇、黄鹂等被用作一至九品文官补服的主体纹样，以体现官员的贤德并区分官员的品级；清代官窑瓷器上大量使用花鸟纹，其笔触精细，构图考究，宫廷气息浓厚。

唐宋时期的鸟纹

宋　定窑飞禽衔花纹瓷盘

中心的飞鸟以长喙衔着祥瑞花枝——此谓"衔瑞"，象征衔德报恩；周围四季花卉盛放，寓意年年繁花似锦，幸福美满。纹样整体饱满柔美，隽永灵动。

联珠对鸟衔花纹

受外来文化影响，中国于唐代初期出现了许多之前没有的飞禽走兽纹样，比如"含绶鸟（此名称无统一标准）"——口衔祥瑞之物、颈系飘带状绶带的站姿独鸟或对鸟，象征王权或永生。该主题纹样源自唐代童衣所用织锦，一对似鸭又似雁的含绶鸟颈系联珠纹绶带，前胸相贴立于联珠环中，并共衔一副璎珞，寓意光明、尊贵、繁盛、长寿（"绶"与"寿"同音）等。纹样整体稳健工丽，极具西域情调。

唐 联珠含绶对鸟纹锦童衣

● 翠蓝	71-29-31-0	75-153-173	
● 朱湛	53-93-90-35	110-34-34	
○ 泥金	18-38-62-0	221-172-105	
● 薄蓝	61-37-32-0	115-147-162	

联珠立鸟纹　　　　　　　　　　● 天青　● 赭罗　● 凤帆黄

回纹鸟纹　　　　　　　　　　　● 绒蓝　● 藏青

花蝶鱼鸟纹　　　　　　　　　　● 蔻梢绿　● 京蓝　● 薄蓝

纹样图案

对鸟团花纹

● 蔚蓝　● 石榴红　● 亥蓝　● 青石

回纹对鸟团花纹

● 莹白　● 藏蓝　● 青矾绿　● 石榴红

蝠纹

介绍

蝙蝠不是鸟，而是哺乳动物。其常呈倒挂姿态并善于飞行，且"蝠"与"福"同音，"蝙"与"遍"音近，因此被古人赋予了"遍福""福到""福从天降"等寓意，也被视作长寿的象征。蝠纹始见于春秋战国时期的青铜器上，于明末至清代盛行，被广泛应用于织物、器物、家具和民间手工艺品等领域——这一时期无论是王公贵族、文人雅士还是商贾百姓，都极注重纹样的吉祥寓意。

结构

蝠纹有写实和写意两种表现方法。后者更为图案化，比如蝙蝠头部常用三角形或椭圆形来概括，装饰性更强，也更为多见。纹样中的蝙蝠常呈双翼展开、面向观者的飞临状，寓意"进福"，线条流畅灵动，清代晚期时则略显呆板。蝠纹式样丰富，有倒挂蝙蝠、双蝠、四蝠、五蝠等。服饰和瓷器上的蝠纹多用红色表现，取谐音寓意"洪福齐天"。蝠纹可作为单独纹样出现，也与云纹、万字纹、花卉纹、动物（如马、鹿等）纹、寿字纹等构成各种寓意吉祥美好的组合纹。

四蝠纹

五蝠纹

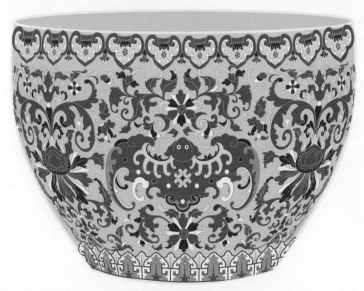

清 画珐琅穿花蝙蝠纹缸

● 青金	92-69-11-0	14-87-163
● 品绿	70-18-27-0	68-171-190
● 嫩柳绿	41-3-62-0	170-212-126
● 洛神珠	25-95-100-0	193-44-31
● �黄色	7-3-68-0	245-235-105

缸圆形，收口，腹下部略收敛，平底。缸腹饰蝠纹与缠枝莲纹一周作为主体纹样，其中写意风格的蝙蝠张开双翼作飞腾状，从两朵莲花间穿过，寓意幸福连连。纹样整体细腻严谨、繁缛富丽。

斜万字蝠纹　　　　　　　　　　　　　　　　　　● 赤红　　● 雄黄

万福贺寿纹　　　　　　　　　　　　　　　● 青花蓝　　● 檀丹　　● 新粉

纹样图案

八团云蝠纹

● 亮绿　　● 毅红　　● 青冥　　● 金驼

五福捧寿纹

● 玳瑁色　　● 绒蓝　　● 唐茶

166

五蝠纹　　　　　　　　　　　　　　　　　　　　　　　　● 薄蓝　● 绿沉

云蝠纹　　　　　　　　　　　　　　　　　　　　　　● 吐绶蓝　● 赫赤　● 远天蓝

纹样图案

蝠（福）馨纹

● 荇色　● 京蓝　● 苋茉紫

五福寿字纹

● 烟褐　● 蕉红色　● 蓝锖

鸳鸯纹

栖息式

飞翔式

介绍

鸳鸯是形似野鸭的小型游禽,雄为鸳,羽色绚丽,头上有冠羽,翅上有帆状直立羽;雌为鸯,体形稍小于鸳,背部呈苍褐色。鸳鸯被古人视为坚贞爱情的象征,称其为"匹鸟"。鸳鸯纹始见于西周时期,于唐代开始广泛使用,宋元明清时期常见于织物、器物、服饰、家具、建筑装饰等领域,尤其是新婚用品上,寓意爱情和美、婚姻美满、夫妻和睦,极富喜庆气息。

结构

鸳鸯纹中的鸳鸯几乎都是成双成对,极少出现单只,多采用对称式构图表现,常作为主体纹样,也可用作辅助纹样。刻画鸳鸯时多用柔和的曲线和弧线勾勒,以体现其丰满柔美的体态和怡然自得的神态。鸳鸯的常见姿态有栖息式、飞翔式和交颈式3种,有些口中还衔有同心结、璎珞、瑞草等,更添吉祥意味。鸳鸯纹可与莲花、桃花等花卉纹及水纹等构成组合纹。尤其是以莲花、莲池为饰的鸳鸯纹,称作"莲池鸳鸯纹"或"鸳鸯戏(卧)莲纹",寓意爱情纯洁、夫妇永和,在瓷器、家具和建筑装饰领域中均有大量应用。

交颈式

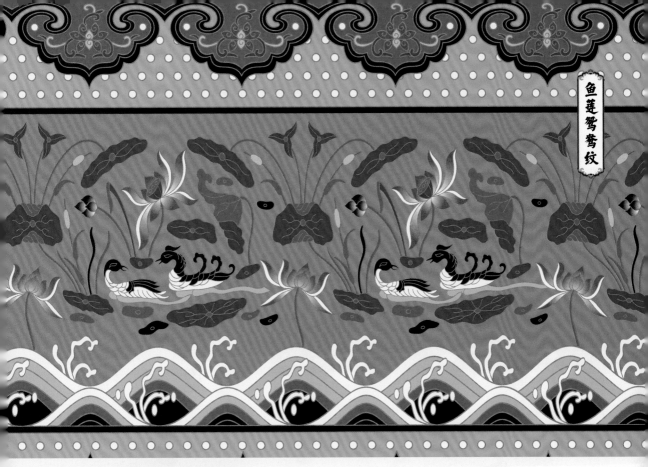

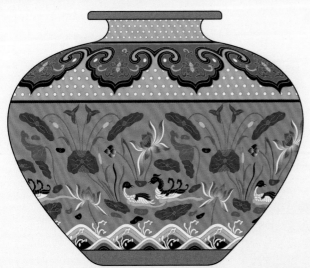

清　掐丝珐琅鱼莲鸳鸯图尊

● 湖蓝	73-22-41-0	55-161-161
● 油绿	88-49-74-9	0-107-87
● 靛蓝	85-55-0-0	27-27-178
● 赤红	10-95-90-20	188-31-29
● 藤黄	3-25-85-0	247-199-46

尊圆形，口沿外折，宽肩，腹内收至底。腹部饰莲池鸳鸯纹——一对鸳鸯在莲花、莲叶的围绕下游弋戏水，辅以云头花卉纹和海水纹，纹样整体生动而富含情韵，寓意爱情和美、幸福长久。

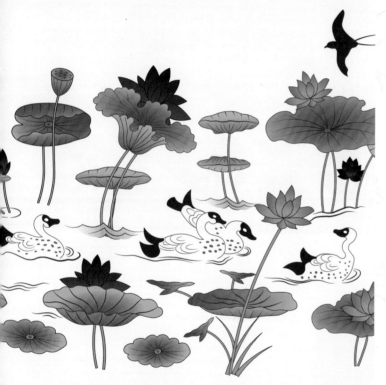

蕉叶莲花鸳鸯纹

明代的莲池鸳鸯纹中会出现鹭鸶这种涉禽，以构成更为复杂生动的纹样装饰大型器物。该主题纹样源自明代隆庆时期的瓷制大缸，将其腹部所绘纹样展开为一幅完整的图画——池塘中莲花盛放、莲叶舒展，成对的鸳鸯在水中嬉戏，几只鹭鸶或于池塘上空飞翔，或于岸边闲立，寓意爱情幸福美满、一路和合如意（"鹭"与"路"同音）；辅以变形莲瓣纹等。纹样整体清新流畅、生趣盎然。

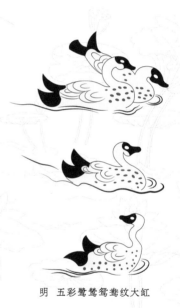

明　五彩鹭鸶鸳鸯纹大缸

○	凝脂	3-2-13-0	252-250-232
●	剑鞘绿	80-58-100-30	55-80-40
●	苦鹊蓝	90-74-9-0	37-79-161
●	朱赭彩	17-87-87-0	218-66-43
●	茜苕	8-69-39-0	237-113-123

纹样边饰

花卉对鸳鸯纹

● 驼绒　● 黄封

柿蒂窠花卉对鸳鸯纹

● 殷紫　● 金莲花橙

纹样图案

荷塘鸳鸯纹

● 碧落　● 水色　● 绛红

鸳鸯海水纹

● 赤黄　● 荷叶绿　● 小蓝　● 桃粉

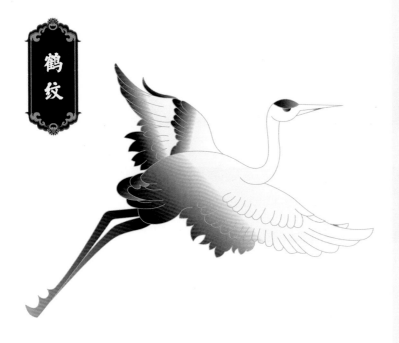

鹤纹

天青	42-5-26-0	163-213-202
小蓝	89-79-9-0	49-71-156
赫赤	16-82-72-0	222-79-65
乳白	5-0-15-0	248-250-229
漆黑	0-87-71-61	0-23-34

云鹤纹

团鹤纹

松鹤纹

介绍

鹤属于大型涉禽，头小、颈、嘴、腿长，翼大，体态优雅潇洒；尤其是丹顶鹤，外形典雅圣洁，羽色搭配和谐，且寿命长达50~60年，古人对其的偏爱从"仙鹤"这一称谓就可见一斑，在古代象征高洁、忠贞、隐逸、长寿等。鹤纹始见于唐代越窑青瓷上，明清时期的瓷器和织物上常绘或织绣仙鹤，寓意延年益寿、平安自在，其也被广泛应用于其他家居装饰类器物、建筑装饰和年画等领域。

结构

鹤纹注重表现仙鹤优美的姿态，有立鹤、行鹤和翔鹤3种式样，尤以翔鹤羽翅舒展、动态优美，装饰性强。鹤纹的风格随时代而变迁，汉代简约古朴，唐代奢华灵动，宋代简洁写意，明清时期细腻富丽。鹤纹也是明清时期一品文官补服的主体纹样，因仙鹤在古代是仅次于凤凰的"一品鸟"，被认为可"飞升上天"，故被用来代表官员最高品级。除了与象征青天的云纹组成云鹤纹，一只或多只仙鹤在云纹辅助下还可构成圆形构图的团鹤纹。鹤纹也常与松树纹、梅花纹、寿字纹等构成组合纹。

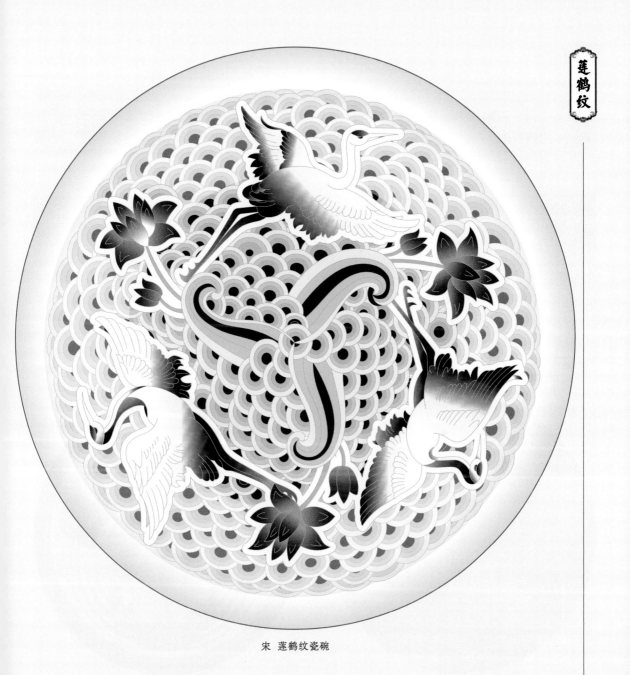

宋 莲鹤纹瓷碗

3只身形优美、姿态各异的翔鹤在婀娜摇漾的莲花间自在穿行，寓意健康长寿，也有"一品清廉"之意。纹样整体自然灵动、清新雅致。

飞鹤衔花纹

● 黄栗留　● 胡姬彩

卷云飞鹤纹

● 湖绿彩　● 黛色　● 欧曼黄

纹样图案

四合云鹤纹

● 妃色　● 玉子黄　● 曙红

对鹤衔花纹

● 京蓝　● 木兰彩　● 松柏叶　● 毅红

万字飞鹤纹　　　　　　　　　● 吐绶蓝　　● 毛绿　　● 陈皮黄

松鹤纹　　　　　　　　　　　● 石榴红　　● 硫黄黄　　● 黑紫

纹样图案

卷云团鹤朝阳纹　● 乌金　● 青腰　● 深蓝　● 石榴红

四合云飞鹤纹　● 蜻蜓红　● 宫殿绿　● 锑黄　● 蓝采和

蝶纹

● 青雀头黛　83-89-66-51　43-30-47

● 秋葵黄　10-22-73-0　243-208-82

● 驼绒　29-66-96-0　198-111-32

● 丹腹　26-100-100-0　202-21-28

● 菘蓝　57-42-16-0　128-143-182

双蝶纹

花蝶纹

介绍

蝴蝶虽属昆虫，但身姿轻盈，翩翩飞舞，双翅上常有色彩绚丽的斑纹，因此被誉为"会飞的花朵"，是古人心目中高雅、吉祥和爱情的象征；尤其是双飞的蝴蝶，象征着自由恋爱。又因"蝴"与"福"音近，"蝶"与"耋"同音，蝴蝶也象征吉祥、长寿。蝴蝶纹始见于唐代，于两宋时期受花鸟画影响开始流行，于清代盛行，常见于瓷器、服饰、织物、家具装饰等领域。

结构

不同时期的蝴蝶纹造型风格不尽相同，唐代富丽圆润，宋代典雅高贵，明清时期纤巧清丽，但构图大都追求对称和均衡之美。蝴蝶纹用作主体纹样时，多以两只蝴蝶相对飞舞的圆形构图法呈现，又称为"双蝶纹"。蝴蝶纹用作花鸟纹中的辅助纹样时，多以散点式构图法呈现，蝴蝶成对或三两聚集飞舞。比如表现成对的蝴蝶在花间嬉戏的"花蝶纹"（又称为"蝶恋花"），寓意爱情甜美、婚姻幸福，寄托了古人对爱情和婚姻自由的向往之情。清代雍正时期之后瓷器上盛行的"瓜蝶纹"为瓜蔓搭配蝴蝶，寓意取其谐音"瓜瓞（与'蝶'同音，指小瓜）绵绵"，意即子孙昌盛。

瓜蝶纹

清 黑漆描金勾莲蝴蝶纹嵌玻璃葵瓣式攒盒

此攒盒通体以黑漆为地，饰描金纹样。盖面上图案化的勾莲与写实的蝴蝶构成"蝶恋花"图案；4只相向而舞的蝴蝶彩翼宽大，用色富丽。纹样整体精致繁缛、华贵典雅，寓意爱情美满、富贵吉祥。

折枝蝴蝶纹　　　　　　　　　　　　　　● 栀子色　　● 鸡冠红　　● 绿琉璃

梅兰竹菊团蝶纹　　　　　　　　　　　　● 紫薄汗　　● 松柏绿　　● 群青

纹样图案

双喜绕蝶纹　　● 青黑　● 殷红　● 蓝铁　● 炒米黄

万花蝶纹　　　　　● 艾褐　● 薄荷绿　● 双蓝

蝶恋花纹　　　　　　　　　　　● 品月　● 蚩尤旗　● 马蹄莲绿

蝶恋芍药纹　　　　　　　　　　● 缃色　● 荇荷　● 玫瑰红　● 北紫

纹样图案

缠枝瓜蝶纹　● 瀑布蓝　● 艳粉　● 柳绿　● 樱鼠蓝　　花卉双蝶团花纹　● 柳染　● 千岁绿　● 猩红　● 帝释青

鹦鹉纹

● 深柔蓝　93-80-28-0　　37-71-132

○ 月蓝　　36-5-4-0　　　173-219-243

商代的鹦鹉纹

介绍

鹦鹉属于攀禽，羽色艳丽，善学人语，自古为人所钟爱，常被作为宠物饲养。鹦鹉纹起源于商代，是当时鸟纹中数量最多者；晚唐至北宋时期，鹦鹉纹甚为盛行——唐代人认为，鹦鹉是吉祥聪慧、有情有义的灵鸟，与凤凰、鸳鸯同为比翼齐飞的象征，鹦鹉纹寓意美满的爱情。之后鹦鹉纹除了被用作瓷器上的主体纹样，也在织物、文房用品、家具装饰等领域中占有一席之地。

宋代的鹦鹉纹

结构

鹦鹉纹在瓷器上的应用始于唐代越窑，这一时期此纹样中的鹦鹉通常口衔瑞草异花，寓意吉祥美好；瓷器的器型若呈圆形，则通常饰以两只首尾相连的鹦鹉，构图饱满圆润，画面明朗欢快。宋瓷上的鹦鹉纹作为主体纹样，多环绕以形态颇似云纹的变形缠枝花卉纹，构图更富于层次感。明清时期，得益于瓷器器型和釉色等更加多元化，以及烧造工艺的进步，鹦鹉纹在瓷器领域中的应用获得了显著发展——造型写实，笔触细腻，色彩明艳，尤其是青瓷上的鹦鹉纹，观感十分鲜活。

清代的鹦鹉纹

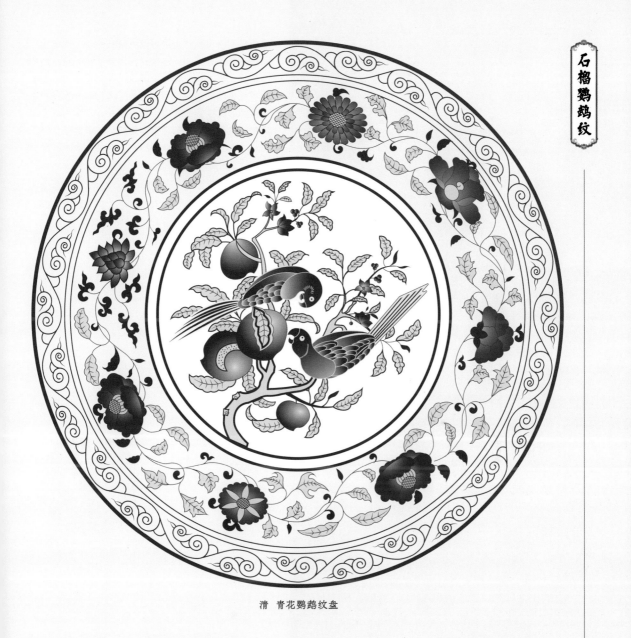

清 青花鹦鹉纹盘

两只形象鲜明可爱的鹦鹉栖于莲花、菊花等围绕的石榴树上，仿佛正在鸣叫对歌。纹样整体轻快活泼，寓意吉祥欢乐。

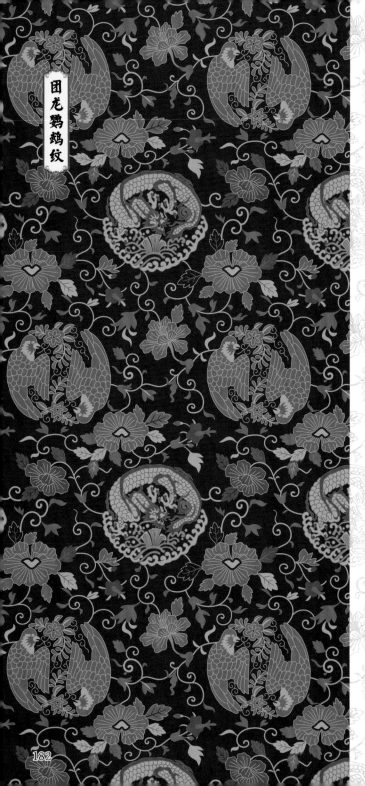

团龙鹦鹉纹

清代皇室所用织物上的鹦鹉纹常与龙纹一同出现，以彰显皇家气派。该主题纹样源自清代光绪时期的织金锦，其主体纹样为由降龙（龙首朝下的行龙）与水纹组成的团龙纹及鹦鹉纹，寓意尊贵吉祥、幸福美满。其中鹦鹉纹由一对头尾相连、环抱成团的鹦鹉结合简约自然的花卉纹组成；辅以穿插盘绕于两种主体纹样间的卷草牡丹纹。纹样整体层次分明、精致古雅。

清 古铜色地团龙鹦鹉纹织金锦

- ● 朱石果　57-77-100-34　　106-59-7
- ● 硫黄黄　25-30-60-0　　202-178-114
- ● 棕绿　66-56-99-15　　102-101-44
- ● 金色　40-56-85-0　　175-126-60
- ● 釉红　54-81-100-32　　111-56-26

几何对鹦鹉纹　　　　　　　　　　　　　　● 老葵绿　● 春辰　● 乌金

卷草鹦鹉纹　　　　　　　　　　　　　　● 薄蓝　● 果黄　● 二朱

纹样图案

花卉鹦鹉纹

● 大红　● 黄尘支　● 罗汉果　● 笾黄

卷草花卉鹦鹉纹

● 翡翠色　● 春梅红　● 白皮松绿　● 暗蓝

●	靛蓝	86-52-9-0	0-114-134
●	蒸栗	34-59-56-0	185-124-106
●	麒麟竭	65-95-75-55	69-18-33
●	密陀僧	17-34-62-0	224-180-107
●	法翠	78-24-40-0	0-155-162

雁纹

雁衔绶带纹

雁衔芦纹

介绍

大雁（又称为"鸿雁"）作为大型游禽，善于飞行，可上天入水，且是不畏寒暑、按期往返的候鸟，因此被古人视作五常（仁、义、礼、智、信）俱全的灵物，在中国传统文化中代表爱情、友情、离别和守信，在装饰领域中象征吉祥、繁荣、幸运等美好寓意。雁纹始见于春秋时期的青铜器上，于唐代起得到广泛应用，经宋、元、明、清各个朝代发展得愈加成熟，常见于瓷器、金银器、服饰、织物等领域。

结构

雁纹中的大雁多为侧面形象，可分为动态（平飞、俯飞、仰飞等）和静态（睡卧、岸边站立、水中休憩等）两种。作为单独纹样出现时，大雁常口衔祥瑞之物，比如唐代的绶带、宋金时期的菊花和芦苇等。其中雁纹搭配芦苇这一其栖息环境中常见植物的纹样，称作"雁衔芦"，寓意官禄（与"芦"音近）登科（"芦"与"胪"同音，"传胪"是科举时代殿试后由皇帝宣布登科进士名次的典礼）。此纹样中大雁昂首飞翔，成串的芦苇遇风弯曲成"C"形，整体构图呈圆形。元代起其式样逐渐固定并流传下来。雁纹也常与云纹等构成组合纹。

飞雁云纹

敦煌莫高窟第361窟 雁衔珠串（或璎珞）团花纹平棋

平棋（天花板的一种，因形如棋盘而得名）的方格内绘平瓣团花，花内为由联珠环包围的雁衔珠串纹——当时吐蕃（古代藏族建立的政权）很流行这类寓意美好吉祥的禽鸟联珠纹。纹样整体规整雅致。

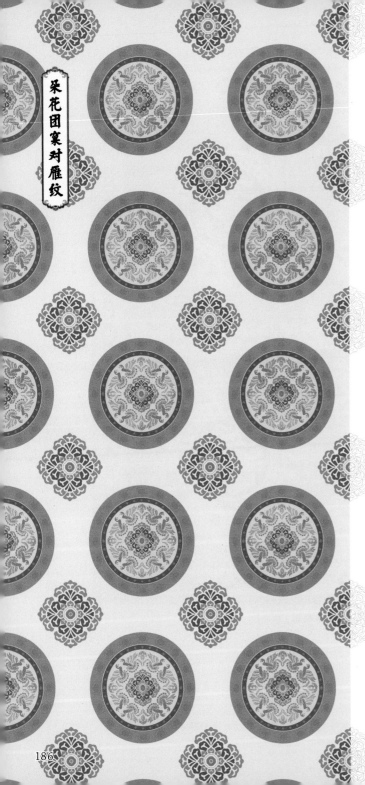

朵花团窠对雁纹

唐代织物纹样中，花鸟纹占主体地位，而可与多种花卉纹搭配的雁纹在当时甚为流行。该主题纹样源自唐代夹缬（中国古代一种独特的印花染色工艺）绢幡头（"幡"为一种垂直悬挂的旗帜，其顶部多呈三角形），由围绕中心四瓣朵花相向而舞的4对大雁与其外侧的联珠小团花环组成团窠主体纹样，其间辅以"十"字形花卉纹。纹样整体饱满秀丽、古朴典雅，寓意吉祥富贵、幸福团圆。

唐 朵花团窠对雁纹夹缬绢幡头

○ 鱼肚白	5-5-10-0		245-242-233
牙色	4-14-30-0		249-227-188
● 贡金	68-49-42-0		99-123-135
松黄	21-42-55-0		213-162-117
香色	38-40-74-0		178-155-85

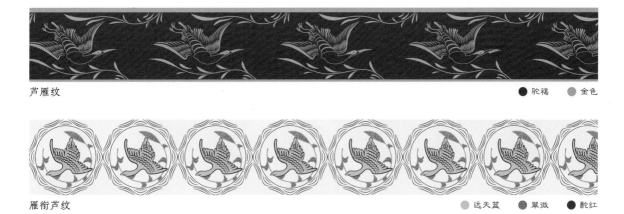

芦雁纹　　　　　　　　　　　　　　　　　　　　　● 驼褐　　● 金色

雁衔芦纹　　　　　　　　　　　　　　　　　● 远天蓝　　● 翠微　　● 酡红

纹样图案

花草对雁纹　　● 松褐　　● 叶绿　　● 锈红　　● 冬瓜绿

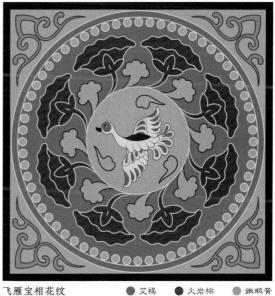

飞雁宝相花纹　　● 艾褐　　● 火岩棕　　● 嫩鹅黄

马羊鱼鹿狮鸡
纹纹纹纹纹纹

第六章

万物生灵

WAN WU SHENG LING

鸡纹

●	竹月色	71-53-15-0	90-119-175
●	雪支	27-67-37-0	200-113-129
●	空青	58-24-48-0	123-168-145
●	雄黄	19-32-66-0	221-183-102
●	朱草	34-90-81-1	186-58-57

汉代的鸡食壁虎纹

明清时期的锦鸡纹

介绍

鸡是中国最早驯养的家禽之一，是十二生肖中唯一的禽类。公鸡羽色艳丽，善于报晓，且谐音"吉"，因此被赋予了吉祥光明、驱邪避祸、勤劳勇敢等寓意，是吉祥纹样常见的表现对象之一。自汉代起，鸡纹在青铜器、玉器、瓷器、服饰、民间手工艺品等领域中均有所应用，早期多为器物的立体造型，自元代起常用作瓷器上的装饰纹样，并于明清时期达到应用的高峰。

结构

鸡纹随历史发展经历了明显的由图案型向绘画型转变的过程。汉代的鸡纹只作简单刻画，线条刚硬质朴，造型粗犷简练，注重神似，不注重细节，其图案化的视觉效果蕴巧于拙，气韵生动，装饰感强。明清时期，随着瓷器装饰工艺的大发展，鸡纹日益绘画化，工于写实，注重表现鸡羽翼丰满、身姿挺拔、精神抖擞的形象，以细腻灵动的造型、艳丽多变的色彩而深受人们喜爱。鸡纹可用作单独纹样，也常与其他纹样构成寓意更为丰富的组合纹。

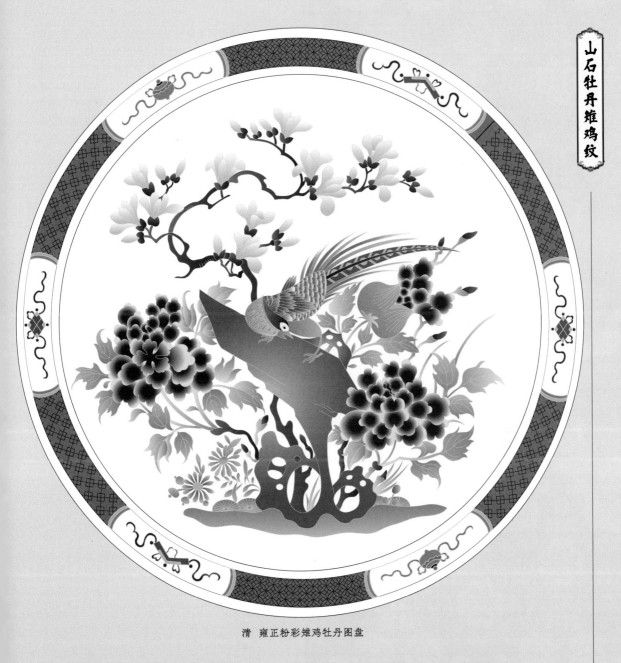

清　雍正粉彩雉鸡牡丹图盘

盘撇口，折沿，浅腹，圈足。通体施白釉，折沿处锦地开光，开光内绘杂宝纹；内底绘牡丹雉鸡纹，
辅以菊花、兰花和洞石，组成一幅完整图画，构图工整，气韵生动，寓意吉祥富贵、高洁长寿。

191

采花斗鸡纹

清代时，鸡纹除了常被用于瓷器装饰，也常出现在织物领域中。该主题纹样源自清代光绪时期的广缎（因产于广东省而得名），主体纹样为两只蓄势待发准备相斗的公鸡——斗鸡风俗历史悠久，当时在两广地区甚为流行，寄托了人们对勇武、坚强等美好品德的推崇之情；辅以菱形花卉纹，纹样呈纬向连续交错排列，视觉效果繁密精致，富于生活气息，装饰效果很强。

清　品蓝色斗鸡纹广缎

- ● 蓝采和　91-76-35-1　　40-76-126
- ● 玫瑰紫　25-86-20-0　　206-65-133
- ● 苗绿　56-14-61-0　　127-182-125
- ● 草黄　12-28-64-0　　235-195-107
- ● 木红　37-90-64-0　　181-58-78

朵花对鸡纹　　　　　　　　　　　　　　　　　　　　　　● 松花绿　　● 牵牛紫

三鸡纹　　　　　　　　　　　　　　　　　　　　　　　　● 玳瑁黄　　● 酱色

纹样图案

锦鸡纹　　● 栗色　　● 麒麟　　● 大红　　○ 秋波蓝

山石全家福鸡纹　　● 群青　　● 冰山蓝　　● 银朱　　○ 雄黄

狮纹

● 霁色	64-7-19-0	82-192-215	
● 角宿	92-74-9-0	21-79-161	
● 松叶	87-51-98-16	27-100-54	
● 仪征红	29-99-100-0	197-24-30	
● 甘草黄	13-24-62-0	233-201-114	

静态狮纹

介绍

狮子于西汉时期从西域传入中国，被古人视为可镇百兽的祥瑞之兽。佛教认为狮子象征智慧，可辟邪消灾，因此随着佛教传入，始见于东汉时期的狮纹于六朝前期盛行。因"狮"与"师"同音，唐宋时期狮纹的寓意日益世俗化，狮子成了权力与威严的象征。狮纹于元代开始普及，明清时期应用更广，常见于瓷器、玉器、家具、建筑装饰等领域，寓意镇宅、吉利、飞黄腾达、万事如意等。

动态狮纹

结构

狮纹可大致分为静态（立、蹲等）和动态（吼叫、行走、戏球等）两种，于不同朝代呈现不同的造型、结构和风格，共同点是狮子通常头部硕大，鼓眼张牙。唐代的狮纹多作为单独纹样，也有与人物纹构成组合纹的。五代时期出现的双狮追逐嬉戏纹样是后世狮戏类纹样的先驱。宋代流行狮纹与绣球的组合纹，称作"狮球纹"，寓意祥瑞吉庆。元代瓷器上的狮纹呈现出绘画化趋势。明清时期，狮纹是瓷器的常用纹样，有少狮太狮（借谐音寓意望子成龙、官运亨通）、双（或三）狮戏球、多狮嬉戏等呈现方式。

戏球狮纹

棋盘为长方形，四壁直立，束腰，下承六足带托底座。盘底座和内壁饰各色缠枝花卉纹，盘面"卍"字锦地上饰七狮戏球纹——7只形貌威严的雄狮奔腾跳跃，戏耍火球，气氛喜庆热烈，寓意吉祥如意。

明　掐丝珐琅狮纹双陆棋盘

195

八达晕双狮戏球纹

明代时，双（或三）狮戏球纹十分盛行，这种象征狮子赶走厄运、绣球带来好运的纹样常见于织物领域，比如该主题纹样。此纹样源自明代织锦，地纹为八达晕纹，方形锦地开光内饰双狮戏球纹——两只雄狮蓬头巨目，张口伏身，面向中心的绣球作势欲扑，动感十足；双狮周围点缀以云纹、灵芝纹、火珠纹等，丰富画面。纹样整体主次分明、规整精美，氛围喜庆隆重，寓意吉祥通达、长寿如意。

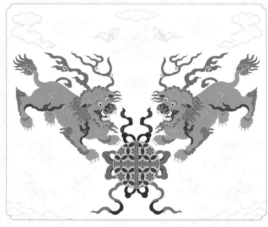

明 双鹤双狮织锦（局部）

● 朱孔阳	9-90-72-0	232-55-61	
● 天蓝	65-27-8-0	90-163-214	
● 白皮松绿	74-51-100-13	82-106-48	
● 黄流	21-66-94-0	236-114-31	
● 海昌蓝	92-68-29-0	12-88-140	

对狮纹 　　　　　　　　　　　　　　　　　　　　● 橄榄石绿　　○ 嫩姜黄

立狮花卉边饰纹 　　　　　　　　　　　　　　　● 桂红　　● 群青　　● 火岩棕

双狮戏球纹 　　　　　　　　　　　　　　○ 麦秆黄　　● 露草蓝　　● 油绿

纹样图案

流水狮云纹 　　　● 二蓝　　○ 水蓝　　● 绛红

团窠对狮纹

● 金色　　○ 粉蓝　　● 小蓝

●	深竹月	80-58-10-0	59-108-177
●	松石绿	58-13-44-0	116-184-161
●	桂红	14-47-45-0	226-159-133
●	莓酱红	11-61-25-0	231-132-153
●	螯螯红	24-75-87-0	205-93-47

奔鹿纹

立鹿纹

介绍

于森林中安闲生活、温静可爱的鹿被古人视为瑞兽，象征军事（商周时期以"逐鹿"为代表的狩猎活动实为军事训练手段）、长寿（鹿角脱落后会再生）和隐者。鹿纹始见于商代晚期的玉器上，在西周前期和春秋战国时期的青铜器上较为流行。唐宋时期以后，因"鹿"与"禄"同音，鹿纹被赋予了爵禄常在、官运亨通等寓意，应用愈加广泛，常见于织物、器物、家具、建筑装饰等领域。

卧鹿纹

结构

鹿纹可用抽象或写实的手法进行表现，注重刻画鹿角、鹿身等形态特征，而鹿的姿态可分为奔跑、立和卧3种。鹿纹常被用作主体纹样，早期其轮廓线条粗犷而流畅，造型简约，强调夸张与变形；唐宋时期的鹿纹更富装饰性，比如唐代波斯风格的织锦"联珠鹿纹锦"，在联珠纹组成的框架中有序排布以洗练夸张的鹿纹。明清时期，瓷器和玉器上写实性更强的鹿纹常与不同类型的辅助纹样一同出现，视觉效果丰富华丽，其祥瑞内涵也得以扩充——出现了鹿与蝙蝠、寿桃纹样组成的"福鹿纹"（寓意福禄寿俱全）等多种吉祥寓意的组合纹。

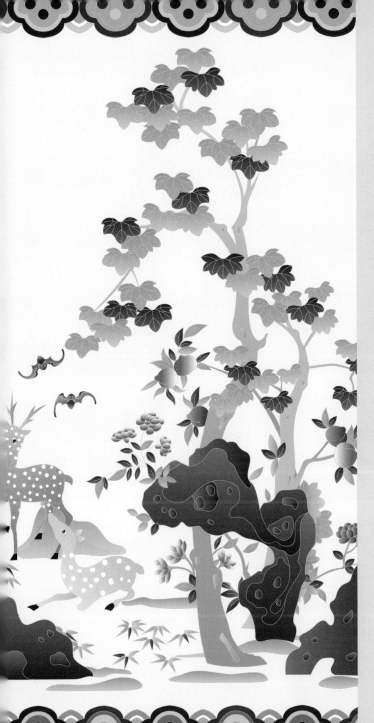

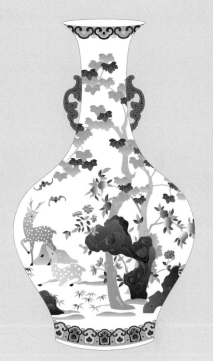

清　嘉庆款粉彩桃鹿纹双耳瓶

瓶撇口，长颈，圆腹，圈足。口沿和近足
处绘如意云头纹，颈部和腹部绘一雄一雌
两只梅花鹿、蝙蝠、桃树、天竹等动植物
和洞石，寓意福禄寿三星高照，家庭和谐
幸福。纹样整体精细淡雅。

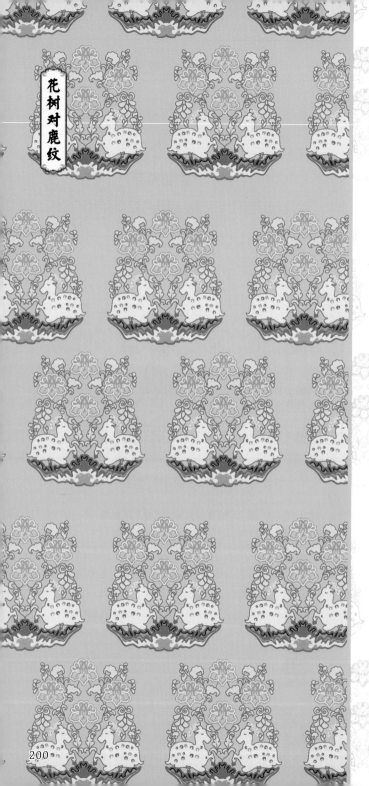

宋代的鹿纹式样丰富，在织物领域中以对鹿纹较为常见。该主题纹样源自宋代织锦，其单位纹样的中轴线处为两枝直立生长的莲花，硕大饱满的花头和周围卷曲的枝叶及几朵小莲花组成莲花树，并与底部的莲座共同构成滴珠窠（上尖下圆，似滴落的水珠）造型。莲花树下，两只身有斑点的鹿相对而卧，前足微抬，似欲起身。纹样整体典雅别致，寓意富贵长寿、政通人和。

宋 蓝地对鹿纹锦

湖绿	47-4-36-0	150-208-183	
沙青	73-44-32-0	80-130-157	
薄香	3-9-27-0	252-238-199	
金盏黄	5-44-87-0	247-166-33	
天青	35-3-6-0	178-223-242	

双鹿衔花纹　　　　　　　　　　　　　　　　● 苍蓝　● 嫩鹅黄　● 水华朱

卷草奔鹿纹　　　　　　　　　　　　　　　　● 香色　● 叶绿　● 肉色

纹样图案

朵花团窠对鹿纹　● 天青　● 琥珀色　● 大红　● 琉璃蓝

缠枝花卉双鹿纹

● 藏青　● 苤青　● 鹦鹉绿　● 紫苑

鱼纹

● 香色 20-35-75-0 212-172-80
● 深绯 55-75-80-25 114-69-53

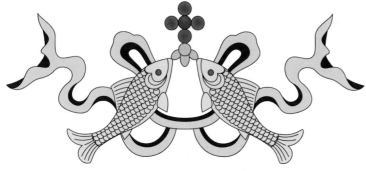

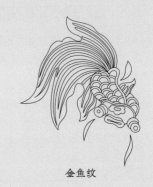

金鱼纹

介绍

古人喜用鱼的形象作为纹饰，因鱼与"余"同音，且繁殖能力很强，寓意富裕、美满、多子多孙。广义的鱼纹不仅包括以鱼为表现对象的纹样，也包括由鱼纹和其他纹样构成的组合纹，如鱼水纹、鱼藻纹、鱼鸟纹等。鱼纹始见于新石器时代早期的陶器上，经历多个朝代的发展演变，式样和风格极为多样，被广泛应用于各类器物、织物、服饰、建筑和民间手工艺品等领域。

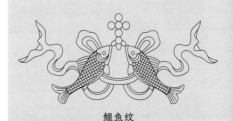

鲤鱼纹

结构

鱼纹中的鱼儿有很多种，常见的有金鱼、鲤鱼、鳜鱼、鲶鱼等。因构图变化与可组合纹样众多，鱼纹的实用性很强，既可用作单独纹样、适合纹样或连续纹样，又可构成绘画性图案布局。不同时期，鱼纹的造型与风格不尽相同。新石器时期的鱼纹为符号化、抽象化的几何图形，简洁古朴。商周到春秋战国时期，鱼纹的形态由较为呆板到生动活泼，变化明显。秦汉时期，鱼纹开始深入百姓生活，其风格逐渐由抽象转向写实。隋唐及之后各个朝代，尤其是明清时期，鱼纹及其组合纹的寓意、结构及应用场景日益丰富，鱼儿的造型真实自然，栩栩如生。

鲶鱼纹

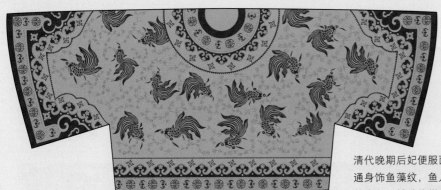

清 香色鱼藻纹漳绒坎肩料

清代晚期后妃便服面料，圆领，袖长及肘。通身饰鱼藻纹，鱼儿为姿态各异、自在游弋的金鱼；辅助纹样有如意云头纹、蝠纹、万字纹、团寿纹等。纹样整体细腻生动、端庄富丽，寓意吉庆富贵、连年有余。

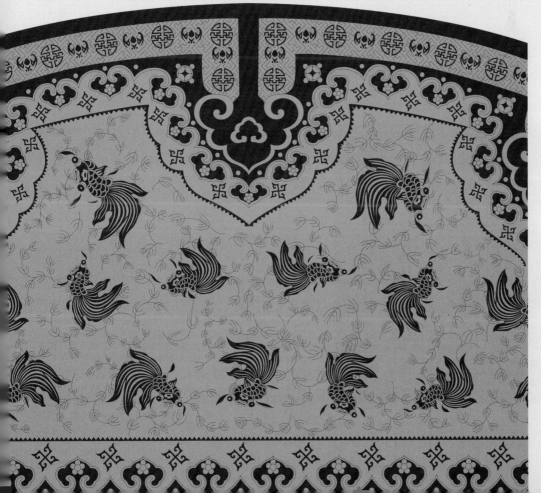

吉祥对鱼纹　　　　　　　　　　　　　　● 霁蓝　● 青石

杂宝鱼纹　　　　　　　　　　　　　　● 漆黑　● 蕉红色　● 枣红

纹样图案

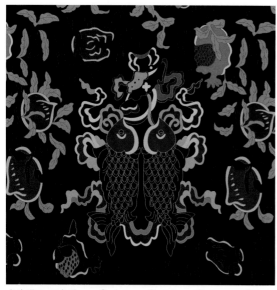

吉庆花果双鱼纹　● 漆黑　● 栗壳　● 橘红　● 朱樱

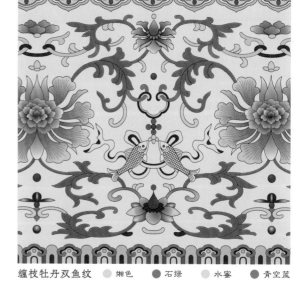

缠枝牡丹双鱼纹　● 缃色　● 石绿　● 水蜜　● 青空蓝

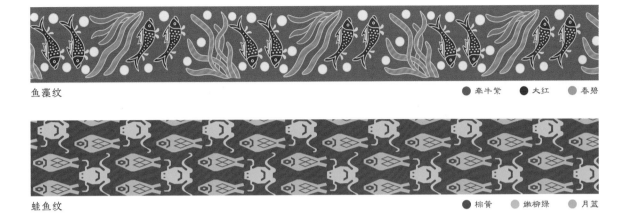

鱼藻纹　　　　　　　　　　　　　　● 牵牛紫　● 大红　● 春碧

蛙鱼纹　　　　　　　　　　　　　　● 棕黄　● 嫩柳绿　● 月蓝

纹样图案

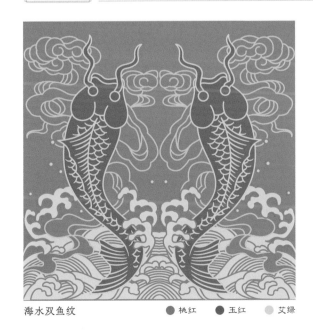

海水双鱼纹　　● 桃红　● 玉红　● 艾绿

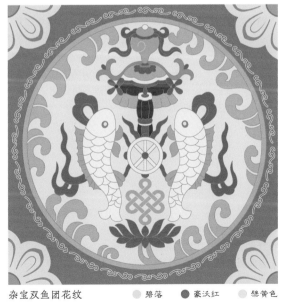

杂宝双鱼团花纹　　● 碧落　● 豪沃红　● 檠黄色
　　　　　　　　　● 桔梗紫

羊纹

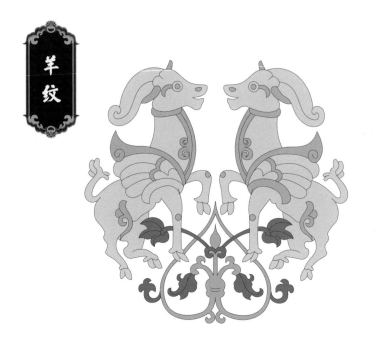

汉代的奔羊纹

介绍

羊肥美温顺，很早之前就为人类提供肉、奶、皮毛等生活资源，加上以羊易物的习俗，古人视羊为吉祥、幸福、财富、善良、美好的象征，甲骨文中的"美"字就呈头顶大角的羊形。羊纹又称为"吉羊纹"，早在远古时代的陶器、玉器上就已出现，也是夏商时期青铜器上的重要纹样之一。唐宋时期之后，羊纹的应用范围逐渐扩展到瓷器、金银器、家具、建筑装饰等多个领域。

唐代的对羊纹

结构

历代的羊纹多以表现羊的全身侧面形态为主，重点刻画羊角部位。羊纹的风格或抽象或写实，结构变化多端。汉代匈奴金带扣饰上的"奔羊纹"为一只呈奋力奔跑状的羊，同期的汉族铜洗上的"子母羊纹"表现的是羔羊与母羊互动的场景；唐代织锦上的"对羊纹"为一对羊作二方连续重复排列；明清时期流行的"三羊（谐音'阳'，'三阳'指正月）开泰纹"则是以姿态不同、相距不远且有机联系在一起的三只羊作为主体纹样。羊纹于明清时期发展到顶峰，其风格均为绘画式，造型优美繁缛，色彩对比强烈，常与花草、山水等纹样组成构图复杂的画面。

清代的三阳开泰纹

206

●	双蓝	100-94-19-0	20-44-140
●	白屈莱绿	72-44-48-0	87-128-130
●	榴花	20-67-63-0	213-113-87
●	竹月色	78-49-8-0	50-123-190
●	树皮	38-49-52-0	177-139-118

手炉椭圆形菱花式，开合式提梁，镂空盖。器身四面菱形开光外饰缠枝花卉纹，开光内前、后面绘三阳开泰图——水边缓坡上三只山羊仰首向日，画面祥和温馨，寓意冬去春来，吉亨兴盛。

清　画珐琅三阳开泰纹手炉

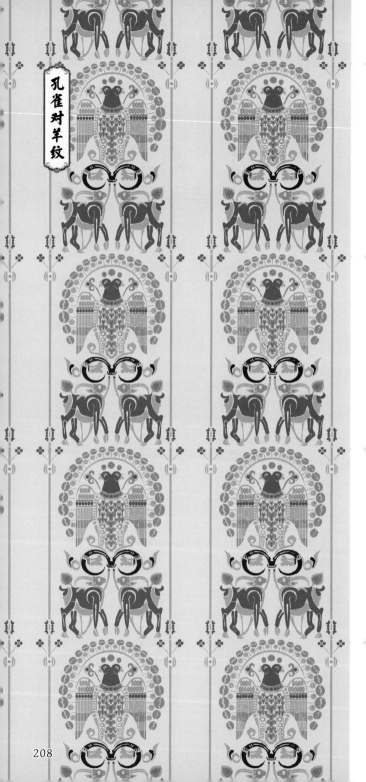

孔雀对羊纹

宋代时，羊纹中立羊的形态逐渐鲜明了起来。该主题纹样源自宋代锦袍，单位纹样由上方的正面双头开屏孔雀和下方相对而立的两只侧面形象的羊组成，二者之间由藤蔓串连起一个羊角造型的图案，寓意吉祥美好、前程似锦。其中一对立羊造型简洁生动，四肢结构甚为写实，头、尾部又与双头孔雀一样高度图案化，装饰性强。纹样整体构图新颖，刻画细腻。

宋 孔雀对羊纹锦袍

○	紫烟	13-11-2-0	229-227-240
●	毛月色	79-59-23-0	69-105-157
●	十样锦	8-43-43-0	239-170-139
●	天水碧	65-20-30-0	90-164-174
●	青莲紫	67-91-13-0	119-51-138

几何对羊纹　　　　　　　　　　　　　　　● 靛青　　● 石榴红　　● 肉红

菱形双羊纹　　　　　　　　　　　　　　　● 朱瑾色　　● 槑黄色　　● 绀蓝

纹样图案

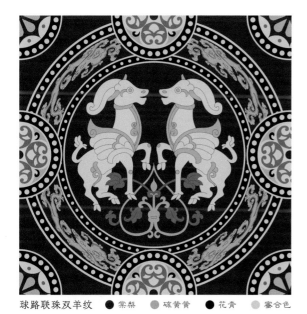

球路联珠双羊纹　● 棠梨　● 硫黄黄　● 花青　● 蜜合色

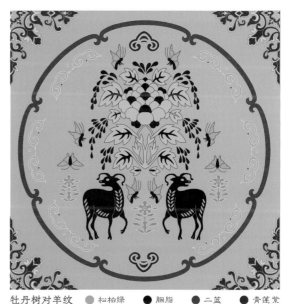

牡丹树对羊纹　● 松柏绿　● 胭脂　● 二蓝　● 青莲紫

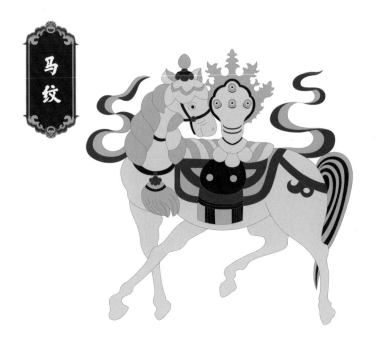

马纹

● 曙红　　　38-100-84-3　　　168-30-50

● 柳染　　　56-18-56-0　　　126-177-134

● 橄榄黄绿　24-21-60-0　　　212-199-120

● 麒麟竭　　56-96-90-45　　　93-24-27

翼马纹

车马纹

介绍

健美有力的马在中国传统文化中象征奋进、勇敢、忠诚等美好品质，为古人所推崇。历代帝王将相都爱马；"人中吕布，马中赤兔"等典故、"一马当先""马到成功"等成语都耳熟能详。马纹早在原始社会时期的马岩画中就已出现，历代在青铜器、金银器、玉器、瓷器、服饰、织物等领域中有大量应用。其有两种常见造型，一为背生双翼的天马，一为与自然界中的马外观相同的无翼天马。

结构

马纹可作为单独纹样出现，也常与人物、马车等组成描绘现实生活场景的纹样，比如"车马纹""车骑纹"等。马纹于商周时期尚显稚拙，至两汉时期已很自然生动，比如多匹马并行时，马足均为向下着地。之后历代的马纹各自呈现出鲜明的特色，魏晋南北朝时期，马头上多饰有流苏状的装饰；唐代造型圆润丰满；宋代注重"以形写神"；明清时期笔触细腻，动态舒展，姿态多样。此外，于唐代出现的"海马纹"一直十分流行——白色神马或潜于水中，或腾跃于波涛之上，寓意吉祥。

海马纹

明 五彩天马纹盖罐

罐直口，短颈，圆腹，圈足，伞形盖。器腹绘有4匹于云海间腾跃驰骋、寓意吉祥腾达的天马，其形象简练夸张，极富动感；辅以蕉叶纹、缠枝莲纹和变形莲瓣纹。纹样整体构图严谨，立体感强。

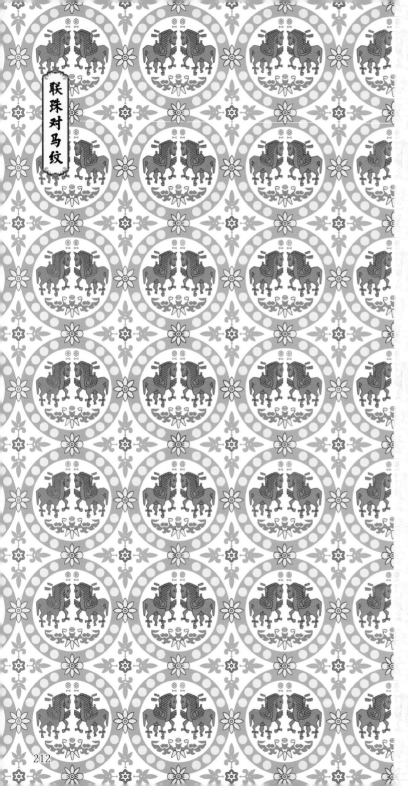

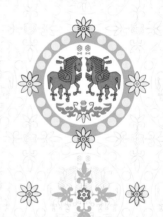

联珠对马纹

唐代织锦盛行以联珠纹装饰。联珠纹既能用作纹样的整体框架，又可作为局部点缀为纹样增添美感。联珠对马纹是唐代织锦前期的典型纹样之一。该主题纹样源自新疆唐墓出土的丝织衣物，其单位纹样的外圈为联珠环，圈内为一对背生双翼、身系绶带、抬一前足、相对而立的天马和花卉等辅助纹样；单位纹样之间饰朵花和四方卷草纹。纹样整体典雅华贵，寓意飞黄腾达、光明美好。

唐 联珠对马纹锦

- 浅霁青　58-10-24-0　　110-192-204
- 金盏黄　7-55-76-0　　239-144-64
- 青碧　　60-7-48-0　　15-104-151
- 菖蒲紫　78-85-6-0　　91-62-152

纹样边饰

宝马纹　　　　　　　　　　　● 驼绒　● 九斤黄　● 胶蓝　● 牙色

联珠翼马纹　　　　　　　　　　● 秋波蓝　● 明绿　● 牵牛花蓝　● 朱磦

纹样图案

卷云翼马纹　● 酡红　● 红茶色　● 朱湛

海马八吉祥纹　● 菜绿　● 犀角灰　● 玉色　● 香木瓜色

第七章

REN WU ZHI MEI

人物之美

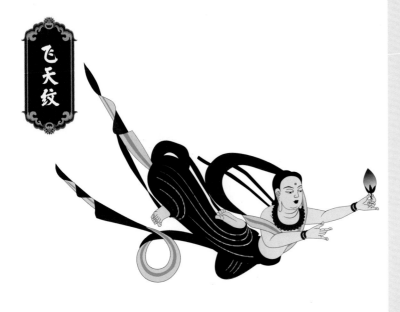

飞天纹

	湖蓝	57-10-5-0	105-194-238
	深柔蓝	90-71-20-0	33-34-150
	赭红	51-99-96-31	119-24-30
	老葵绿	88-59-59-13	31-92-97
	软木黄	31-43-74-0	194-154-82

介绍

飞天是佛教中凌空飞舞、歌唱奏乐、抛洒鲜花的天神，源自古印度，因梵语中的神——提婆有"天"之意，故名。飞天原为乾闼婆（香音神）和紧那罗（天乐神）的合称，后泛指能飞行的天神，象征欢乐吉祥。飞天纹始见于十六国时期敦煌莫高窟的壁画中，盛行于隋唐时期，五代至元代逐渐衰落，明清时期仅在玉器、瓷器、服饰和建筑装饰等领域中有少量应用。

结构

朝代不同，飞天纹的造型和风格也各不相同。十六国至北魏前期的飞天，有女性也有男性，身材圆润，飘带宽且较短，画风粗犷豪放。东西魏、北齐时期的飞天，身材修长，面目清秀，飘带更具飞动感。隋至初唐时期的飞天，开始均以女性形象出现，且常呈"失重"般的倒悬状，飘带伴着四周的云朵飞扬，画面生动流畅。盛唐时期的飞天，体态丰腴，飘带更长——有的比人长二、三倍，于强烈的飞动感之外更添华贵气派；这一时期的飞天，除石窟寺外也大量出现于佛教用具和日用的铜镜上。之后，飞天纹逐渐失去了隋唐时期的动态和神韵，应用越来越少。

男性飞天纹

倒悬飞天纹

盛唐时期的飞天纹

唐 敦煌莫高窟第329窟 飞天莲花纹藻井

椭圆形圆盘，浅腹。浅蓝珐琅釉为地，盘内中心饰宝相花纹，周边饰缠枝花卉纹，以上下、左右中心对称构图，繁中有序，疏密有致。整体端庄华丽，寓意美满和谐，圣洁高贵。

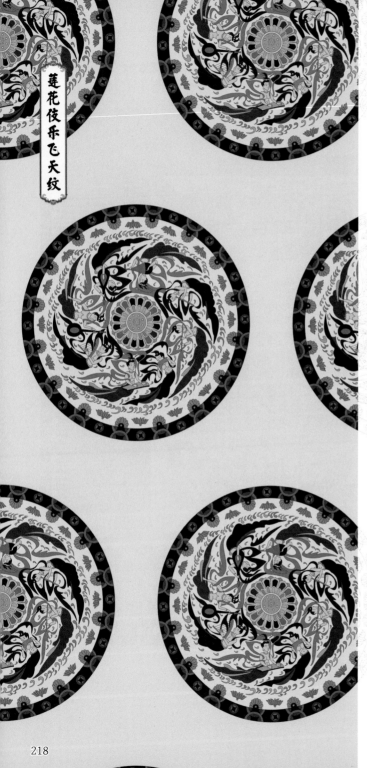

莲花伎乐飞天纹

除了敦煌莫高窟，洛阳龙门石窟也应用了大量飞天纹。该主题纹样源自龙门石窟北魏时期开凿的洞窟中人物的背光（位于人物背后，功能与头光相似），纹样中心亦为大莲花，莲心绘多粒圆形莲籽；四周绘8身袒露上身、手持不同乐器演奏的伎乐飞天（奏乐起舞的飞天），他们两两相对，身姿优美，神情专注，令人不由想象这支"8人乐队"奏出的仙乐会是何等动听。

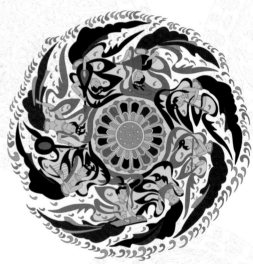

北魏 龙门石窟（窟号失载） 莲花飞天背光

- ⚪ 菊蕾白　3-16-35-0　　　　251-224-177
- ⚫ 火焰棕　45-87-100-13　　150-60-36
- ⚫ 朱石栗　52-100-98-35　　113-21-26
- ⚫ 暗蓝紫　92-94-46-14　　　48-46-93
- ⚫ 瓦松绿　58-48-64-1　　　128-128-100

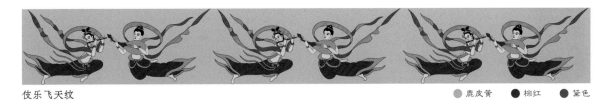

伎乐飞天纹　　　　　　　　　　　　　　　● 鹿皮黄　● 棕红　● 黛色

祥云飞天纹　　　　　　　　　　　　　　　● 朱石果　● 觥炽　● 靛蓝

纹样图案

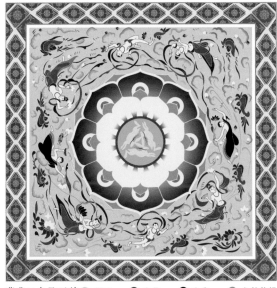

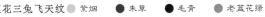

莲花三兔飞天纹 ● 紫烟　● 朱草　● 毛青　● 老蓝花绿

瑞兽伎乐飞天纹 ● 翠微　● 金莲花橙　● 角宿　● 麒麟竭

●	胭脂虫	39-94-100-4	174-46-35
●	真青	94-98-56-37	33-29-64
●	浅海昌蓝	82-73-8-0	70-83-162
●	鸡冠红	18-90-58-0	216-56-82
●	鹅黄	9-12-60-0	245-226-123

人物纹

介绍

人物纹是以人物（多为全身形象）为表现对象的一大类纹样，约出现于战国时期，依不同题材有多样的寓意。唐代时，人物纹在西方文化的影响下快速发展，并随儒家思想的传播形成了多种固定题材，如仕女纹、高士纹等。之后得益于通俗文学、戏曲等的流行，如连环画般的连续人物故事纹诞生并持续发展。明清时期，人物纹被广泛应用于瓷器、织物、服饰、家具、壁画等领域。

结构

人物纹中人物的姿态、神情千变万化，可用作单独纹样，也可与花卉鸟兽、亭台楼阁、庭院园林等组成构图复杂、寓意丰富的画面。不同朝代，人物纹的主要题材和风格明显不同。战国时期的人物纹构图严谨，形态基本写实，注重勾勒动态；秦汉时期的人物纹多表现贵族生活、生产场景等，装饰性增强；魏晋南北朝至唐代，受佛教文化影响，人物纹多为供养人画像；宋元明清时期的人物纹多以儿童、仕女、历史、民俗或戏曲故事为题材，富于生活气息。其中清代乾隆时期的人物纹受西方绘画影响，笔画工丽，立体感强，独具韵味。

战国时期的舞女人物纹

唐代的供养人纹

清代的人物纹

清 彩绣人物纹绸袄

袄立领，右襟，大袖。肩、胸、背等处缝缀8个彩绣花景人物团补（即圆形补子），每个团补上为一组以传统故事为主题的人物，场景丰富，细节生动，寄托了人们对美好品德的尊崇之情。

团窠人物纹

晚清服饰中的人物纹不仅出现率高、工艺精湛，分布位置也很广泛。该主题纹样源自该时期的广袖女袄，在袄的衣身团窠、边饰和袖口装饰中均使用了人物纹。其中衣身上以写实手法彩绣12处团窠人物纹，团窠内以各色人物、花草、器物、建筑等元素描绘了以"郭子仪祝寿"为主题，相互关联又各自独立的12个场景，如抚琴、赏画等。纹样整体布局工整，刻画生动，寓意美好。

清　蓝色缎五彩绣十二团窠人物纹广袖女袄（局部）

●	露草蓝	78-35-10-0	23-143-203
●	深柔蓝	94-80-31-0	29-71-129
●	暗松柏绿	79-49-98-12	64-107-53
●	嫩柳绿	30-4-65-0	200-221-118
●	石榴红	26-98-100-0	203-27-27

纹样边饰

人物故事纹

● 漆黑　　● 霁红　　● 老茯神

人物莲瓣纹

● 麒麟竭　　● 青花蓝　　● 淡牵牛紫

纹样图案

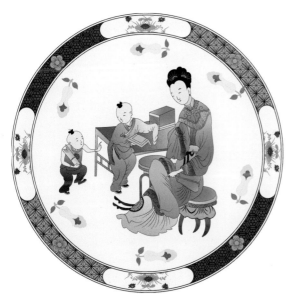

几何花卉人物纹

● 苍绿　　● 九斤黄　　● 牙绯

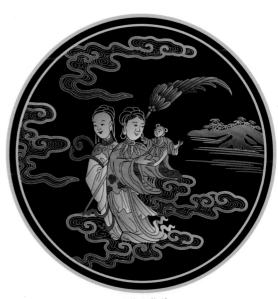

三仙人物纹

● 漆黑　　● 秋色　　● 深绿宝石　　● 桃粉

狩猎纹

● 泥金　　46-55-65-1　　158-123-93
　 秋葵黄　14-27-70-0　　233-196-92
● 牵牛花蓝　96-82-27-0　　22-67-132
● 赤橙　　9-62-79-0　　235-128-56

战国时期的狩猎纹

介绍

狩猎是原始社会人们维持族群生存的最主要途径。中国进入封建社会后，狩猎活动的意义趋于多元化，如成全祖传礼制、军事训练、娱乐消遣等。狩猎纹约出现于战国时期，至唐代一直较为流行，常见于壁（砖）画、器物（主要是铜镜）和织物领域，以彰显物主的威势。宋明时期统治者不甚重视狩猎，狩猎纹逐渐式微。清代时，狩猎纹在瓷器、木器等领域中有较多应用。

汉代的狩猎纹

结构

狩猎纹通常以人物纹和动物纹组成主体纹样，多采用自由的散点式构图，通过刻画人物、动物的不同姿态、神情，表现狩猎活动的各种场景。战国时期，战争不断，狩猎纹也带有搏斗的意味。直至汉代，狩猎纹的风格都较抽象，似剪影一般凝练、概括，细节刻画较少。唐代时，皇室喜好加上民间崇尚令狩猎活动盛行，狩猎纹的风格随之转向写实，并常以云纹、鸟纹等作为辅助纹样，栩栩如生，刻画入微，生动展现出了狩猎活动的紧张激烈、扣人心弦。清代狩猎纹的风格趋于绘画式，描绘细致，构图繁缛。

唐代的狩猎纹

战国 狩猎纹壶

壶鼓腹，肩部两侧贴附兽首衔环，通体以浮雕手法和块状构图自上而下饰鸟衔蛇、带翅神人、上下两排狩猎纹、云雷纹等纹样。其中的狩猎纹生动表现了人与野兽殊死搏斗的场景。

花卉狩猎纹

唐代狩猎活动风靡全国，除军事训练外，更多的是为了锻炼和休闲，因此当时狩猎纹的风格相对柔和。该主题纹样源自晚唐时期的织锦，其骨架呈波浪形，在以中心为轴、左右对称的莲花树旁，规律排布着脚踩莲花的童子和身着胡服、身骑骏马、回身张弓、神态潇洒的狩猎者，但未见猎物。纹样整体简洁优雅，体现了当时人们意图避世享乐、祈求佛家庇佑的心理。

晚唐 棕地黄色花卉狩猎纹锦

●	紫墨	75-90-60-35	71-39-63
●	山鸡黄	34-43-65-0	182-150-104
●	芦黄	18-26-55-0	217-190-126

226

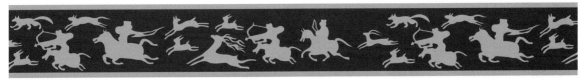

狩猎出行纹　　　　　　　　　　　　　　　　　　● 洛神珠　● 谷黄

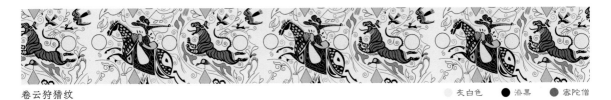

卷云狩猎纹　　　　　　　　　　　　　　　　● 灰白色　● 漆黑　● 睿陀僧

山石花卉狩猎纹

● 洛神珠　● 谷黄　● 浅霁青　● 亮粉色

联珠狩猎纹　　　　　● 秋色　● 薄蓝　● 胭脂虫

● 粉米	3-24-12-0	248-212-212	
● 银朱	31-80-64-0	193-83-83	
● 毛青	99-93-46-12	24-48-96	
● 东方既白	54-40-25-0	134-146-170	

八仙过海纹

介绍

八仙纹以道教中的8位神仙为题材，寓意福寿、正义、吉祥等，始见于元代。明代嘉靖时期，皇帝笃信道教，八仙纹得到很大发展，直至清代一直甚为流行，被广泛应用于瓷器、漆器、服饰、建筑装饰等领域。另有以八仙手持的仙物（又称为"道家八宝"，即葫芦、团扇、渔鼓、宝剑、荷花、花篮、横笛和阴阳板）组成的同样寓意的"暗八仙纹"，常见于织物和民间手工艺品领域。

结构

八仙（铁拐李、汉钟离、张果老、吕洞宾、何仙姑、蓝采和、韩湘子和曹国舅）在民间传说中分别代表男女老幼、贫贱富贵，他们由凡人历劫而得道成仙，惩恶扬善，深受百姓爱戴。因此，八仙纹中的他们形象亲且外貌差异明显，性格特点突出。八仙纹常与卷草纹、缠枝花卉纹等搭配，表现"八仙祝寿""八仙过海——各显神通"等有不同寓意的场景。清代雍正、乾隆时期的八仙纹，道教气氛弱化，多表现一定的故事情节；相比明代的八仙纹，在构图、造型、细节刻画、色彩运用等方面均为成熟，艺术水平很高。

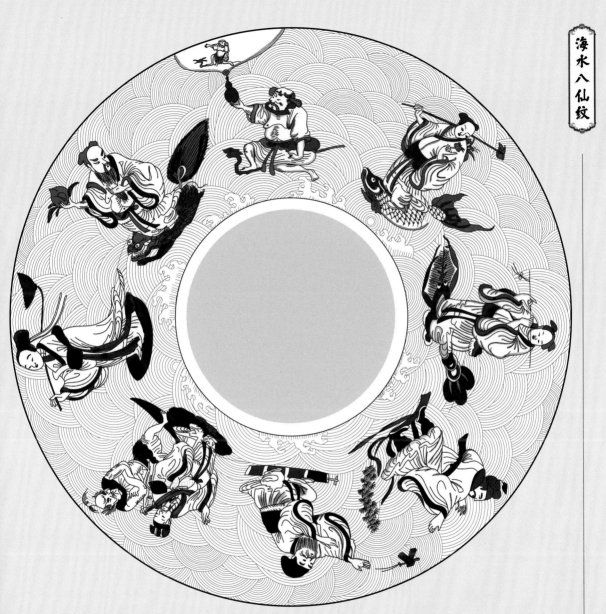

清 同治款青花加紫海水八仙图碗

碗敞口，浅弧腹。碗外壁以青花绘八仙过海的故事，人物衣带当风；其间以铜红加绘海水波涛纹，海
涛汹涌澎湃。纹样整体线条流畅，繁缛绚丽，寄托了当时人们对神仙之境和美好生活的向往之情。

八卦花卉八仙纹

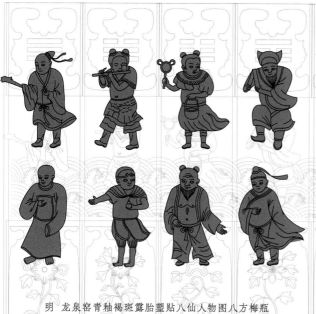

明　龙泉窑青釉褐斑露胎塑贴八仙人物图八方梅瓶

● 太师青	48-31-64-0	152-162-109	
● 雪亥	24-67-57-0	206-113-98	
● 柏枝绿	42-17-66-0	168-189-112	
● 玄色	56-98-100-47	91-17-18	
● 毛青	91-73-41-4	34-79-118	

八仙人物历经多次变化，约于明代中后期固定为前文提到的8人。该主题纹样源自明代龙泉窑烧造的青釉褐斑八方梅瓶，瓶分8面，上、下部分饰道教色彩浓厚的如意云头八卦纹和折枝花卉纹；瓶腹开光内的八仙人物均为男性，且脚踏各自的仙物浮于海上——这应是八仙过海传说较早的实物纹样。因使用了独特的"露胎塑贴"釉面装饰技法，此瓶上的八仙纹十分醒目。

纹样边饰

暗八仙纹　　　　　　　　　　　　　　　　　● 欧曼黄　● 木槿紫　● 桃夭

八仙过海纹　　　　　　　　　　　　　　　　● 沧浪　● 二绿　● 九斤黄

纹样图案

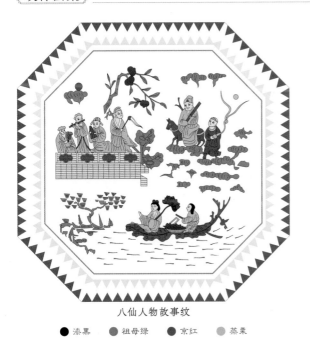

八仙人物故事纹

● 漆黑　● 祖母绿　● 京红　● 蒸栗

八仙贺寿纹

● 群青　● 青绿　● 牙绯　● 草黄

231

婴戏纹

● 苍烟落照	20-60-30-0	205-126-140	
● 石蜜	20-26-57-0	218-193-124	
● 天青	35-0-15-0	175-220-222	
● 缥色	80-45-20-10	41-113-156	
● 青绿	55-20-80-0	131-168-83	

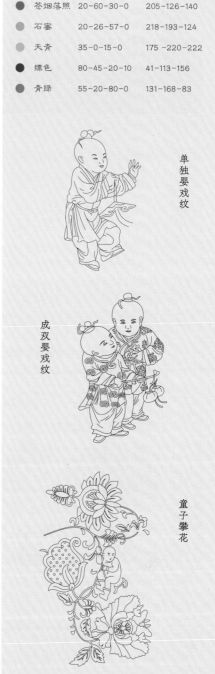

单独婴戏纹

成双婴戏纹

童子攀花

介绍

婴孩天真无邪，儿童顽皮可爱，其游戏场景欢快热烈，儿童饱满的精神状态也体现了健康稚拙之美。以婴孩、儿童游戏为表现对象的婴戏纹受到中国古代各阶层欢迎，反映了古人期盼多子多福、望子成龙的心理。婴戏纹始见于晚唐时期的瓷器上，宋代时受婴戏画影响获得极大发展，于明清时期达到应用的高峰，常见于服饰、织物、家具、民间手工艺品等领域。

结构

婴戏纹的内容为各种儿童嬉戏场景，如戏花、观鱼、蹴鞠、摔跤、骑竹马、放鞭炮、抽陀螺、捉迷藏等，因此构图多变，人物生动，趣味盎然；辅以不同的器物、动物等纹样，可表达多种吉祥寓意。唐宋时期，婴戏纹中的人物多单独或成双出现，场景元素较为简单，常见题材有"童子攀花""莲花童子"等。自明代起，人物数量增多，常见的有十六子和百子，寓意子孙满堂、世代兴旺。其中"百子图纹"由近百名或两两成组，或三五成群做游戏的儿童组成，热闹非凡。清代的婴戏纹不仅场景饱满宏大，刻画立体写实，也蕴含更为多重的吉祥寓意。

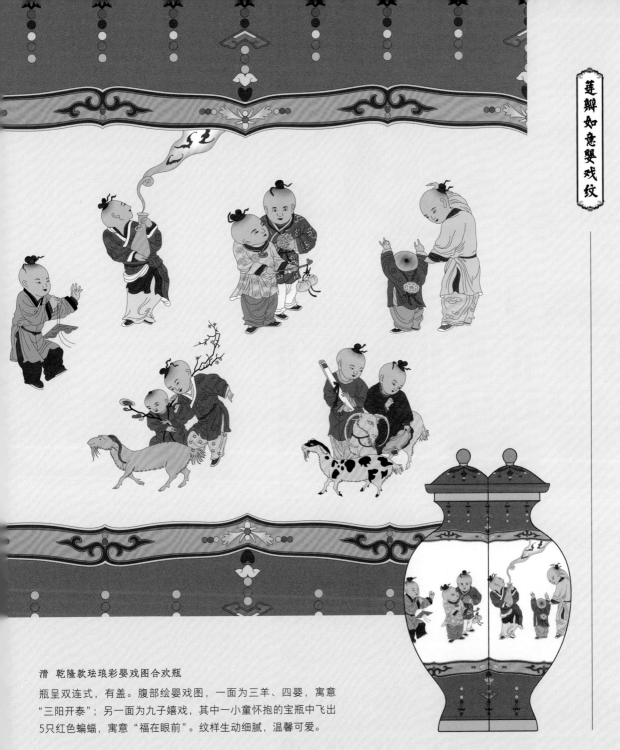

清 乾隆款珐琅彩婴戏图合欢瓶

瓶呈双连式，有盖。腹部绘婴戏图，一面为三羊、四婴，寓意"三阳开泰"；另一面为九子嬉戏，其中一小童怀抱的宝瓶中飞出5只红色蝙蝠，寓意"福在眼前"。纹样生动细腻，温馨可爱。

庭院婴戏纹

明代婴戏纹表现的儿童游戏场景十分丰富，除了常见的戏莲（寓意连生贵子），还有习武、对弈、放风筝、斗蛐蛐等。该主题纹样源自明代瓷罐，描绘了4名男童在有花木山石的庭院中戏水的场景，构图疏朗，充满童趣；多名儿童在无成人看护的情况下一起在户外玩耍，形象地反映出当时社会的安定；辅以杂宝纹、蕉叶纹和莲瓣纹。纹样整体疏密有致，意蕴吉祥。

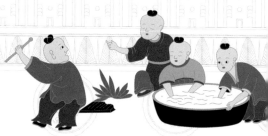

明 红绿彩婴戏纹大罐

● 黑紫	62-81-81-43	84-46-40	
● 田赤	22-27-56-0	208-185-124	
● 空青	76-42-51-0	68-126-124	
● 朱赭彩	25-75-80-0	195-92-58	

纹样边饰

缠枝莲婴戏纹
● 棠棃　● 东方色红

折枝婴戏纹
● 深玻璃绿　● 绣球绿　● 深海绿

纹样图案

缠枝辅首婴戏纹
● 碧落　● 赫赤　● 明黄

缠枝莲婴戏纹
● 栀子色　● 京蓝　● 赫赤

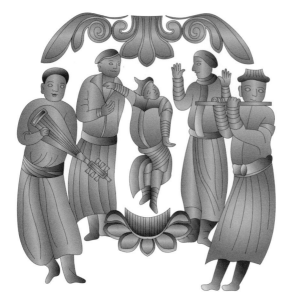

介绍

据古籍记载，舞蹈和音乐在中国先民的生活中早已存在，用以表达丰收的喜悦、祭祀的虔诚等。中国进入封建社会后，舞乐持续发展，以唐代最为繁荣。舞乐纹是以舞蹈和音乐表演场景为题材的纹样，依表现内容的不同可有多种寓意，约于汉代兴起，于唐代流行，常见于画像砖（石）、石窟壁画、生活器物等领域；唐代之后多出现于表现少数民族文化生活的器物上。

结构

舞乐纹以舞蹈者和乐器演奏者为主体，有时也包含观众和表演场所等元素，构图多样，注重人物姿态的刻画——舞者着重表现其或奔放或婀娜的舞姿；奏乐者着重表现其多种演奏姿态和所用乐器。汉唐时期，随着丝绸之路的开通与兴盛，中国舞乐被注入了更多活力。这一时期的舞乐纹中常有胡人和胡姬跳舞或奏乐，并出现了各式各样的西域特色乐器，如琵琶、箜篌等。汉代的舞乐纹气势宏大，力量感强；唐代的舞乐纹不仅雍容大气，而且人物造型更为饱满灵动，姿态优美飘逸，敦煌莫高窟壁画中反弹琵琶的伎乐飞天是其典型代表。

胡人舞乐纹

敦煌反弹琵琶纹

北齐 黄釉舞乐纹瓷扁壶

● 树皮　33-47-72-0　　189-145-85

● 雄黄　22-25-60-0　　214-192-117

● 椰棕　45-67-89-5　　159-101-53

● 薄香　7-16-46-0　　244-221-154

造型仿西域游牧民族的皮囊壶，肩部饰联珠纹；腹部两面纹样相同——一人于莲花座上起舞，周围3人奏乐，1人手打拍子，应是5位胡人在表演胡腾舞。此器反映了当时丝绸之路东、西方的文化融合。

团窠联珠舞乐纹

北朝至唐代中期盛行团窠联珠纹，其基本式样为以平排连续的联珠环作圆形框架，圆内饰花鸟、人物等主体纹样，圆外饰宝相等向四方放射的辅助纹样。该主题纹样源自北朝时期织物，团窠内饰4排左右对称的舞乐纹——其中的人物均与动物一同出现，比如第一排弹琵琶者就盘坐在大象背上。图案化的纹样整体紧凑匀称，极富形式美感和时代特征，体现出隆重、热烈、欢快的氛围。

北朝 团窠联珠舞乐纹锦

● 风帆黄 15-53-75-0 224-114-71
● 牛角灰 85-87-87-76 18-7-5

参 考 文 献

1.吴山. 中国纹样全集[M]. 济南: 山东美术出版社, 2009.

2.郭廉夫, 丁涛, 诸葛铠. 中国纹样辞典[M]. 天津: 天津教育出版社, 1998.

3.钱永宁, 侯慧俊. 纹饰艺术金典: 吉祥图案卷[M]. 上海: 上海科学技术文献出版社, 2010.

4.张道一. 中国图案大系[M]. 济南: 山东美术出版社, 1993.

5.黄清穗. 中国经典纹样图鉴[M]. 北京: 人民邮电出版社, 2021.

6.古月. 中国传统纹样图鉴[M]. 北京: 东方出版社, 2010.

7.郑军, 徐丽慧. 中国传统装饰图案[M]. 上海: 上海辞书出版社, 2017.

8.万剑. 中国古代缠枝纹装饰艺术史[M]. 武汉: 武汉大学出版社, 2019.

9.黄清穗, 覃淑霞. 中国纹样之美: 植物篇[M]. 南京: 江苏人民出版社, 2022.

10.徐华铛. 龙凤装饰经典[M]. 北京: 化学工业出版社, 2016.

11.郑军. 中国历代花鸟纹饰艺术[M]. 北京: 人民美术出版社, 2003.

12.田自秉. 中国工艺美术史[M]. 北京: 商务印书馆, 2014.

13.尚刚. 隋唐五代工艺美术史[M]. 北京: 人民美术出版社, 2005.

14.李飞. 中国古代瓷器纹饰图典[M]. 杭州: 浙江古籍出版社, 2008.

15.崔彬. 中国陶瓷艺术鉴赏与纹饰装饰[M]. 北京: 新华出版社, 2019.

16.刘兰华, 张南南. 中国古代陶瓷纹饰[M]. 北京: 故宫出版社, 2013.

17.铁源. 明清瓷器纹饰鉴定·龙凤纹饰卷[M]. 北京: 华龄出版社, 2001.

18.刘炜, 段国强. 陶器-国宝[M]. 济南: 山东美术出版社, 2012.

19.欧阳琳. 敦煌图案解析[M]. 兰州: 甘肃文化出版社, 2007.

20.杨东苗等. 敦煌历代精品边饰·圆光合集[M]. 杭州: 浙江古籍出版社, 2010.

21.张晓霞. 中国古代染织纹样史[M]. 北京: 北京大学出版社, 2016.

22.李雨来, 李玉芳. 明清绣品[M]. 上海: 东华大学出版社, 2015.

23.宗凤英. 故宫博物院藏文物珍品大系·明清织绣[M]. 上海: 上海科学技术出版社, 2005.

24.徐静. 中国服饰史[M]. 上海: 东华大学出版社, 2010.

内 容 提 要

中国传统纹样是一个巨大的宝库，从各个角度都能挖掘出丰富的、有设计参考价值的内容。本书作者团队经过多年的研究和储备，翻阅近300部文献资料，从字书、史籍、绘画、歌赋、诗词、佛典、笔记、建筑书籍、医书、小说中查证，历时3年，整理筛选出360多张很有价值的纹样图，重新绘制后出版。

本书共7章内容，包括了纹样简史、几何纹样、植物纹样、瑞兽纹样、飞鸟纹样、动物纹样、人物纹样等内容，共计6个主题，48个主体纹样，360多幅精美的纹样图案及边饰。主体纹样有云纹、回纹、盘肠纹、锁子纹、万字纹、方胜纹、龟背纹、如意纹、八达晕纹、宝相花纹、团花纹、柿蒂纹、牡丹纹、莲纹、缠枝纹、忍冬纹、卷草纹、石榴纹、蕉叶纹、折枝纹、梅花纹、葫芦纹、龙纹、夔龙纹、螭纹、麒麟纹、四神纹、兽面纹、凤纹、鸟纹、蝠纹、鸳鸯纹、鹤纹、蝶纹、鹦鹉纹、雁纹、鸡纹、狮纹、鹿纹、鱼纹、羊纹、马纹、飞天纹、人物纹、狩猎纹、八仙纹、婴戏纹、舞乐纹。

本书内容丰富，纹样经典，对每一款纹样都进行了较详细的介绍，涵盖发展脉络、文化内涵、吉祥寓意、组织结构、图案演变、典型应用、色彩搭配等，查询使用方便，非常适合传统文化爱好者、插画师、设计师、工艺师等阅读和收藏。

图书在版编目(CIP)数据

纹样之美：中国传统经典纹样速查手册 / 红糖美学著. — 北京：北京大学出版社，2024.4
ISBN 978-7-301-34428-6

Ⅰ.①纹… Ⅱ.①红… Ⅲ.①纹样 – 研究 – 中国 Ⅳ.①J522

中国国家版本馆CIP数据核字(2023)第174717号

书　　　名	纹样之美：中国传统经典纹样速查手册	
	WENYANG ZHIMEI: ZHONGGUO CHUANTONG JINGDIAN WENYANG SUCHA SHOUCE	
著作责任者	红糖美学　著	
责 任 编 辑	王继伟	
标 准 书 号	ISBN 978-7-301-34428-6	
出 版 发 行	北京大学出版社	
地　　　址	北京市海淀区成府路205号　　100871	
网　　　址	http://www.pup.cn　　　新浪微博：@北京大学出版社	
电 子 邮 箱	编辑部 pup7@pup.cn　　总编室 zpup@pup.cn	
电　　　话	邮购部 010-62752015　　发行部 010-62750672　　编辑部 010-62570390	
印 刷 者	北京宏伟双华印刷有限公司	
经 销 者	新华书店	
	787毫米×1092毫米　20开本　12印张　492千字	
	2024年4月第1版　2024年4月第1次印刷	
印　　　数	1-3000册	
定　　　价	109.00元	